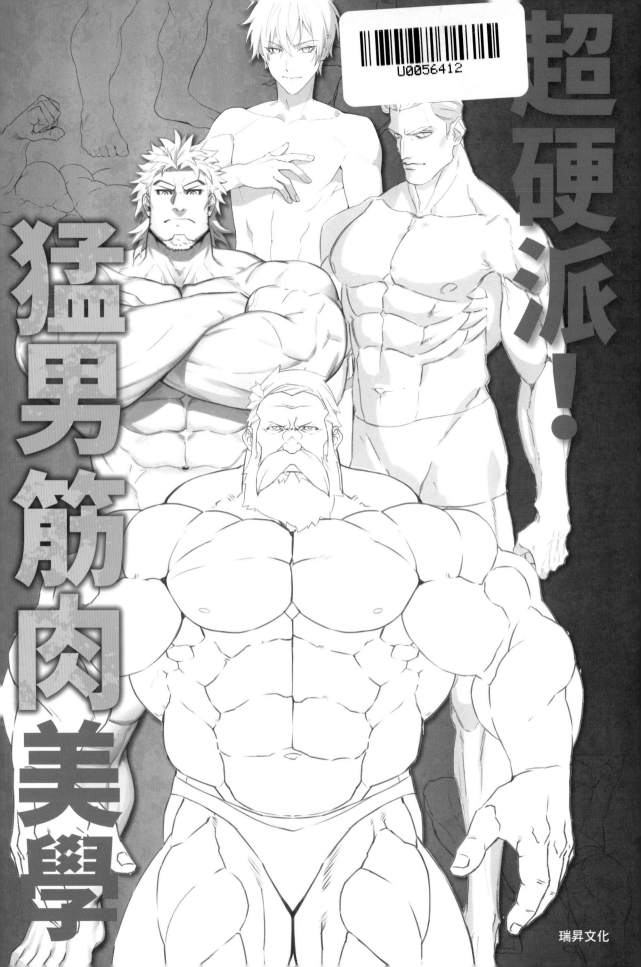

超硬派！

猛男筋肉美學

瑞昇文化

目次

第 0 章
基本的觀點

何謂強壯的肌肉？

關於本書提到的「肌肉」

在本書描寫的肌肉，或其解說，包含基礎篇，全篇是「誇張的肌肉」，可說是**虛構的人體解剖圖**。

本書是針對格鬥遊戲與杜撰故事中登場的虛構「強壯肌肉」插圖，加強解說／考察的書。因此，與現實的解剖學及構造有極大的差異。

現實中肌肉不可能是這樣的，可是在插畫中卻存在。明明記得看過，卻因為和現實不同，所以畫不出來。本書將特地解說這些虛構的肌肉。

此外，肌肉有一般的名稱、解剖學的名稱、美術的名稱、健美運動的名稱，依照領域有時稱呼也會改變。雖然本書基本上按照美術解剖學使用名稱，不過在部分解說有時也會使用其他領域的用語或名稱來解說。

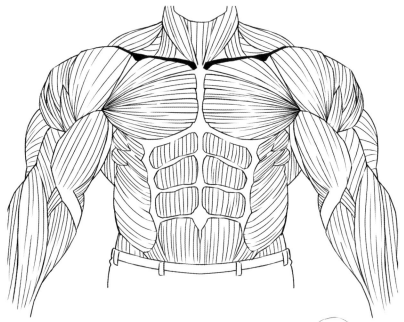

何謂骨骼肌？

所謂肌肉是指構成動物的身體，具有收縮特性的組織，或是運動器官。

肌肉有內臟肌（構成內臟器官的肌肉）、心肌（構成心臟壁的肌肉）、骨骼肌這3種。在這當中，本書將描寫骨骼肌。所謂骨骼肌，主要作用是附著在骨骼上，支撐或移動骨骼。動物活動手腳時，是藉由這種肌肉活動身體。

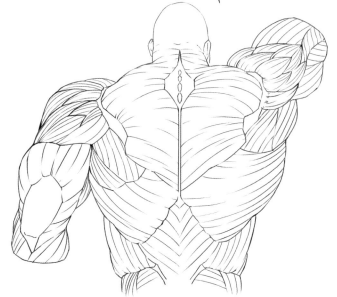

肌肉的構造與基礎

肌肉的收縮

　　各個骨骼肌並非 1 條組織，而是肌纖維這種細長的肌束。動物之所以能活動手腳，是因為肌肉在運動時進行收縮。

　　肌肉的動作有「收縮」和「弛緩」。藉由收縮肌肉會隆起，或是改變形狀。

　　因此活動身體的肌肉──「動作肌」經常成對。

　　如上所述，對動物和人類來說肌肉的構造非常重要。在描繪肌肉發達的角色之前，先確認有哪些肌肉存在吧！

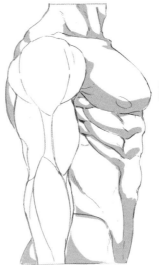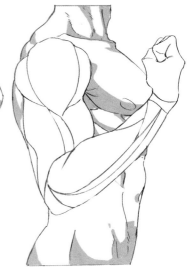

主要肌肉的形狀　各肌肉名稱參照P.12。

匯聚狀肌

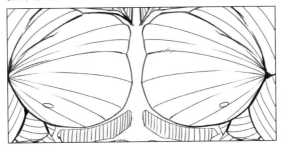

從根部往多個方向擴散的肌肉。胸肌等最具代表性。

多羽肌

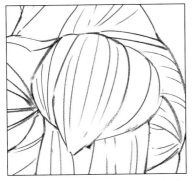

以三角肌為代表的肌肉。從根部多數分歧。

梭狀肌

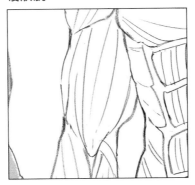

正如其名，如同梭狀的肌肉。肱二頭肌最具代表性。

腹直肌

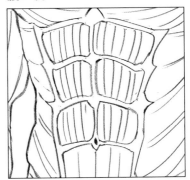

一般以腹肌為人所知的肌肉。從肋骨到恥骨，縱肌筆直地延伸。

一般的肌肉與漫畫的肌肉

誇張的體型

　　在格鬥遊戲與漫畫中登場的肌肉發達的體型，是從實際的肌肉強烈「誇大」地描繪。與接近真實人類的體型（右圖的淡藍色剪影）比較便會容易理解。不只尺寸感和單純的肌肉量，在骨骼標準也有所不同。

　　例如比起真實的骨骼，右圖右邊的肋骨畫得非常大，若非鎖骨和臂骨又粗又大，兩肩寬度也不會這麼寬。

　　描繪強烈誇張的肌肉時，必須有目的地偏離真實的骨骼和肌肉的構造。

　　右圖右邊的角色相對於身高，手臂和腿部畫得非常大。雖然通常會更小一些，不過為了使圖畫取得平衡，要畫成大一圈。

　　在本書描寫的體型與肌肉是透過基礎篇・分別描繪篇解説的「誇張的肌肉」。換言之，就是虛構的人體解剖圖。

　　當然有些部位仍然依照實際的解剖圖，不過同時也是畫插畫時「虛假的人體」。敬請理解這和現實的解剖學完全不同，然後再加以活用。

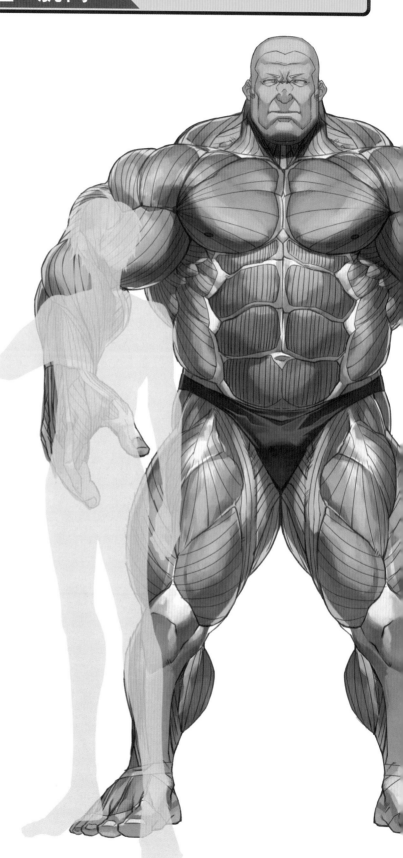

了解基礎才能虛構

　　本書從基礎描寫虛構的人體解剖圖。然而，若是了解實際的人體肌肉基礎，就能更輕易畫出具有說服力的虛構肌肉。

　　請了解人體具有哪些肌肉。如此一來，就能把誇張的肌肉畫得更加強悍帥氣。

按照角色改變誇張的程度

　　把肌肉描繪得誇張時，配合想描繪的角色改變誇張的程度也很重要。

　　例如若是苗條型的角色就接近真實的骨骼，肌肉也要配合描繪成「以現實的標準鍛鍊過的人」。肌肉量與骨骼越是偏離真實的人體，角色就會變得更加漫畫型。並且可以加強「力量型」的印象（插圖下層）。

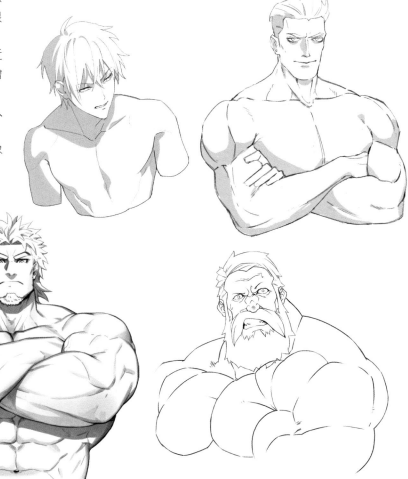

7

體型的比較

在本書，將肌肉主要分成 4 種類型來解說。分別是苗條體型、肌肉發達體型、超肌肉體型、怪物體型。全都是比一般體格更加肌肉發達的體型，但是各個畫法都具有特色。

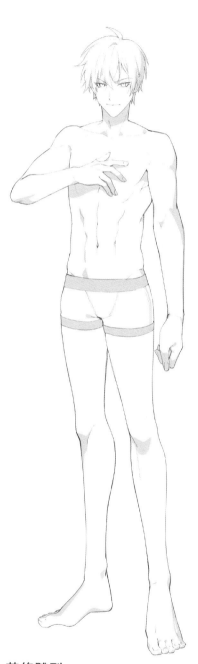

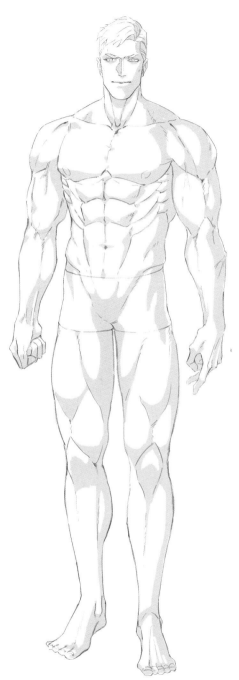

苗條體型

本書中比較苗條的體型。一般而言這也歸類在充分鍛鍊的身體。印象勻稱，適合青年或美形的角色。

肌肉發達體型

經過鍛鍊的運動員體型。因為運動或工作等有意地鍛鍊，給人這種印象的肌肉。非常男性化，給人強而有力的印象。

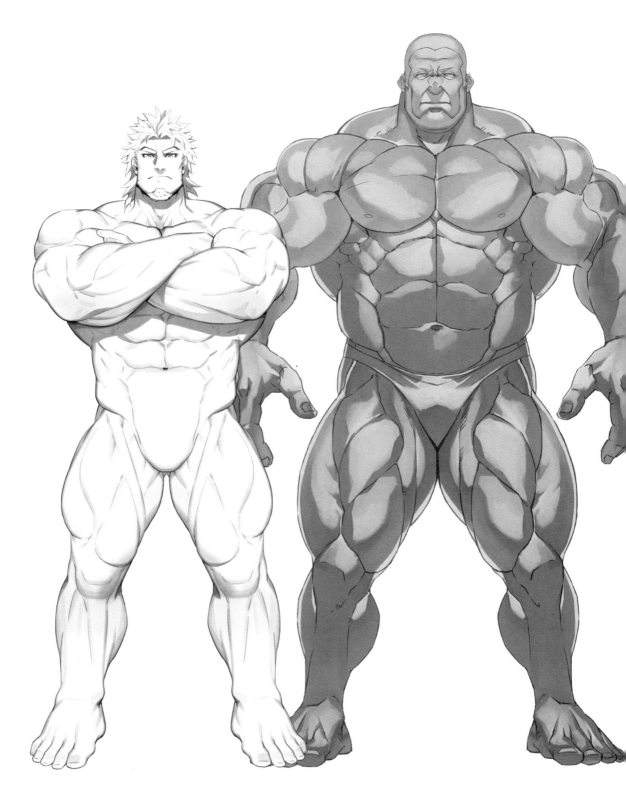

超肌肉體型
擁有非常發達的肌肉的健美體型。各個肌肉大幅鼓起，輪廓從一般的體型大幅改變。一眼就知道是力量型的體型。

怪物體型
超乎現實的肌肉。在肌肉以外兩肩寬度和手腳也大型化。在骨骼的階段便與一般的體格不同，常見於格鬥遊戲的角色。

巨人型肌肉角色展現魅力的方式與對比

誇大尺寸感

　　展現肌肉角色的魄力與威脅感的手法之一，就是「誇張的尺寸感」。讓我們來看看如下圖，與體格不錯的主角（圖片右下）對比的情形。

　　假如配合一般的身高（例如 2m 左右），由於體格不錯的主角和縱深，肌肉角色實在很容易看起來比較小。在下面的插畫中把肌肉角色畫成 3m 以上的尺寸，這樣一來就會畫得遠比主角更加巨大，能夠發揮魄力。反過來說，藉由配置背景與對比的角色，更能表現角色的強悍與巨大。

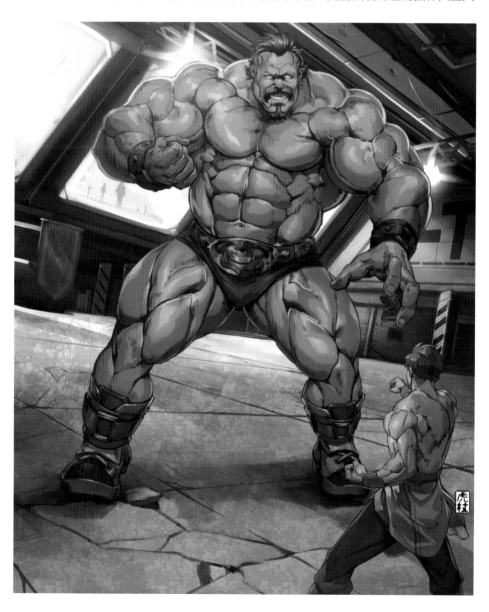

第1章

肌肉的畫法
基礎篇

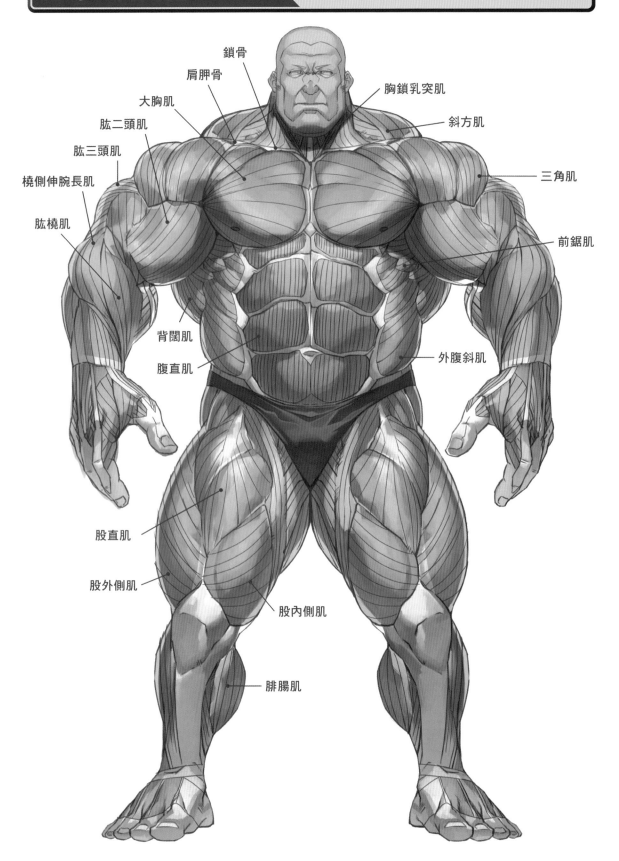

鎖骨

肩胛骨

大胸肌

肱二頭肌

肱三頭肌

橈側伸腕長肌

肱橈肌

胸鎖乳突肌

斜方肌

三角肌

前鋸肌

背闊肌

腹直肌

外腹斜肌

股直肌

股外側肌

股內側肌

腓腸肌

從正面觀看的肌肉

　先來看看全身的肌肉圖。在漫畫式誇張的肌肉體型中，將各個肌肉畫成清楚明瞭隆起狀，尤其脖子周圍、肩膀和腿部的肌肉畫細一點，就會形成與一般體型不同的輪廓。

　誇張的體型並未完全沿用實際的人體。但是，描出實際存在的肌肉的位置，體型就會呈現說服力。

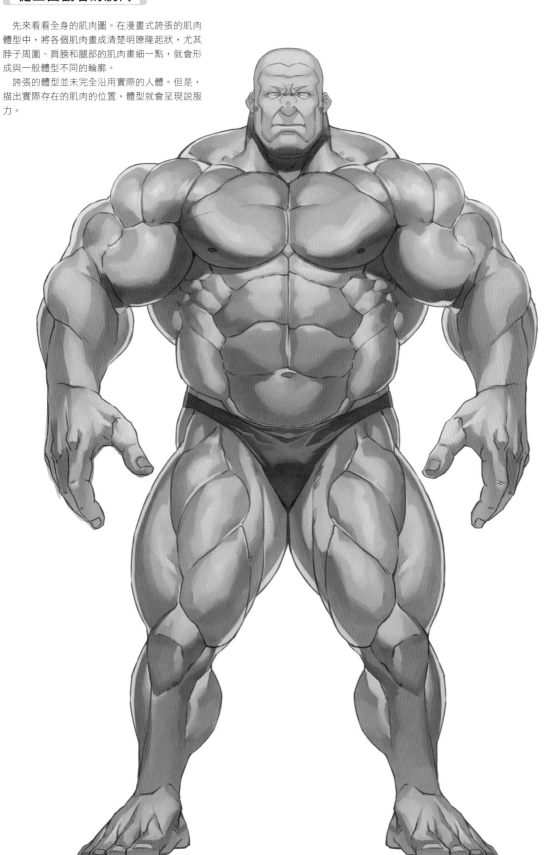

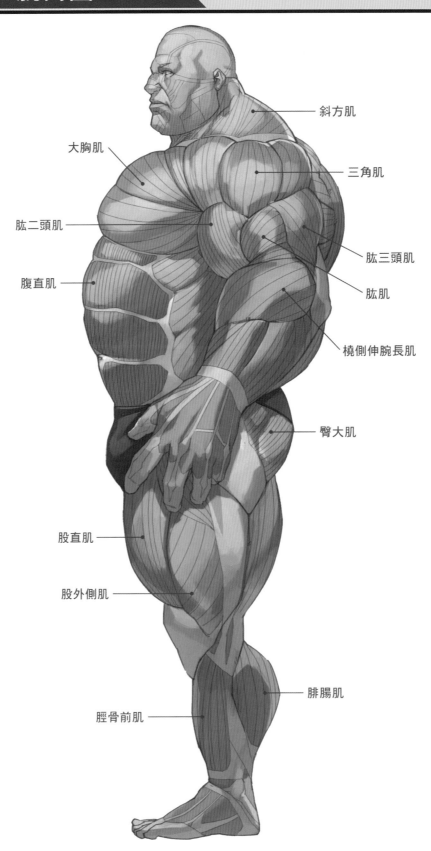

斜方肌

大胸肌

三角肌

肱二頭肌

肱三頭肌

腹直肌

肱肌

橈側伸腕長肌

臀大肌

股直肌

股外側肌

腓腸肌

脛骨前肌

從側面觀看的肌肉

　　從側面觀看全身吧！從正面看不清楚的肌肉鼓起變得顯著。上半身的大胸肌、三角肌和斜方肌大幅鼓起，整體輪廓變成梭狀 ※。下半身的股直肌又大又發達，往正面大幅向前突出。

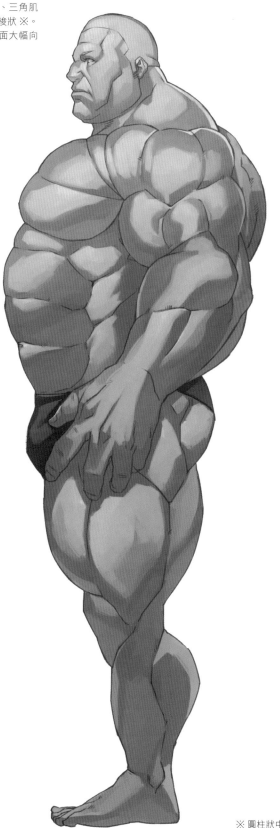

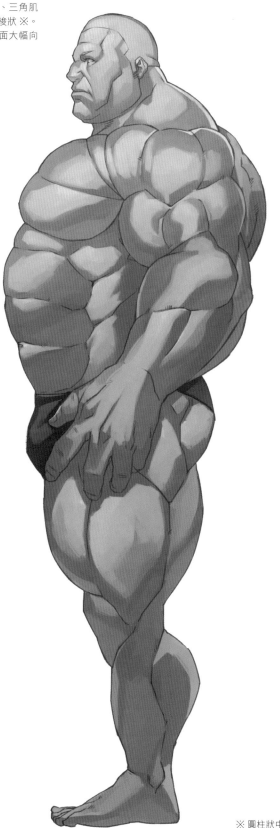※ 圓柱狀中央部分粗，兩端細的形狀。

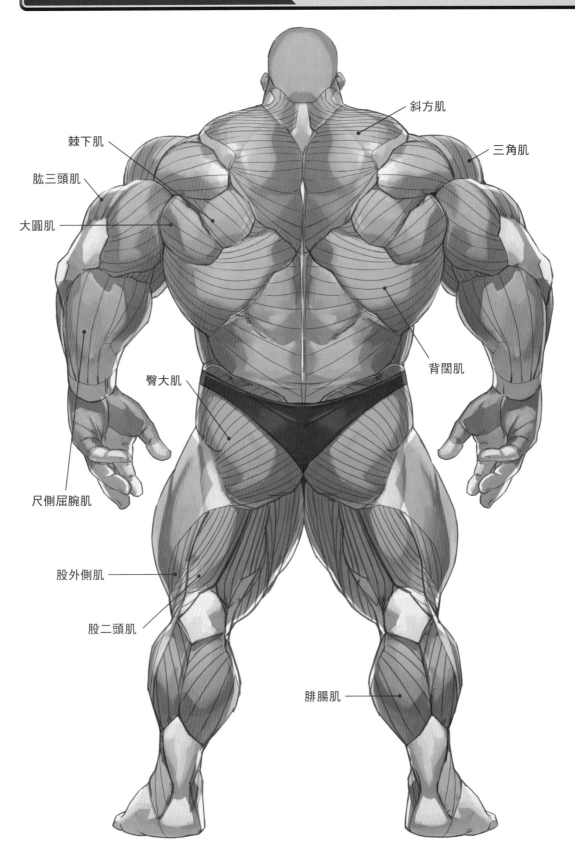

斜方肌

三角肌

棘下肌

肱三頭肌

大圓肌

背闊肌

臀大肌

尺側屈腕肌

股外側肌

股二頭肌

腓腸肌

從背面觀看的肌肉

　　依照鍛鍊方式，背部這個部位肌肉浮起的樣子特別容易出現個人差異。另外，原本棘下肌和大圓肌是包覆在背闊肌底下的形式。

　　但是，在左頁的肌肉圖為了顯示立體感，優先描繪大圓肌等肌纖維的方向。因此，變成看不見小圓肌。

軀幹的記號

所謂記號是指從解剖學的觀點觀看骨骼和肌肉、血管走向和臟器位置等的標記。像下述的插畫，胸骨、鎖骨、肩胛骨、肱骨、腸骨和大腿骨等屬於這一類。雖然畫成實際上不會有的巨大骨骼，不過比例與位置等和基本的骨骼一樣。

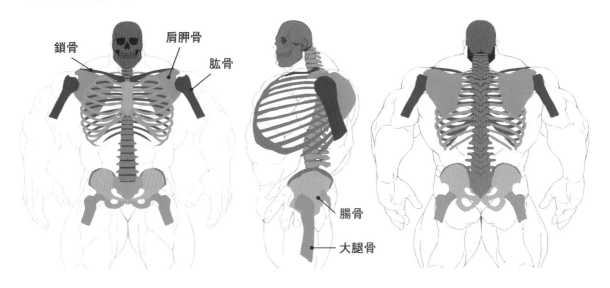

可從肌肉上面看見的記號

肩胛骨和腸骨的外緣部從肌肉上面也能確認位置。骨骼的外緣部會顯現在肌肉與肌肉的界線部分。這時可以看到肩膀與背部肌肉的界線，腰部與腿部肌肉的界線。

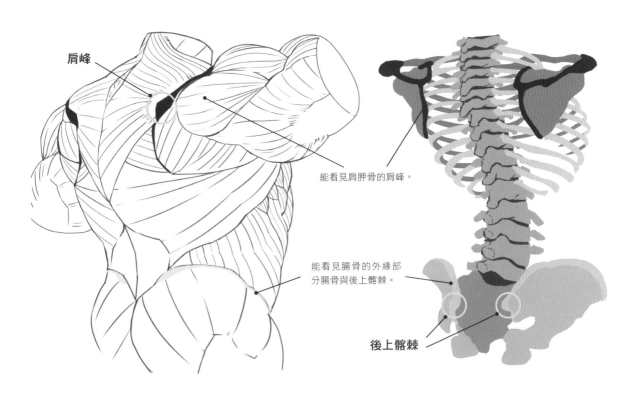

能看見肩胛骨的肩峰。

能看見腸骨的外緣部分腸骨與後上髂棘。

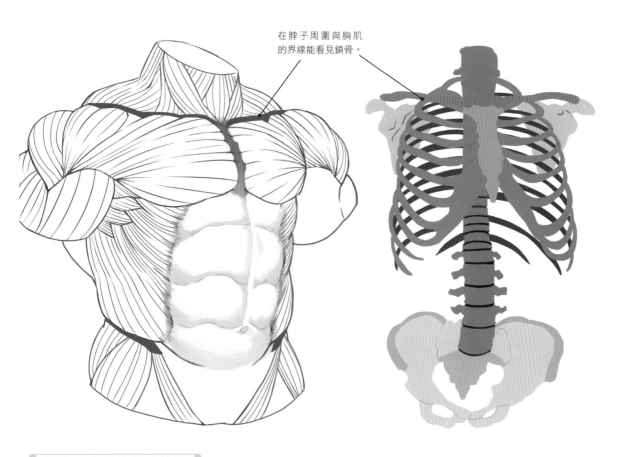

在脖子周圍與胸肌
的界線能看見鎖骨。

　　肌肉量增加，作為記號的骨骼就會變得不易看見。這是因為肌肉量增加後，每 1 條肌肉變粗，覆蓋了骨骼。

　　以下方插畫為例，越右邊肌肉量越多，鎖骨也會成反比例變得不易看見。這是因為鎖骨周圍的肌肉變粗，所以鎖骨的鼓起被埋在肌肉底下。

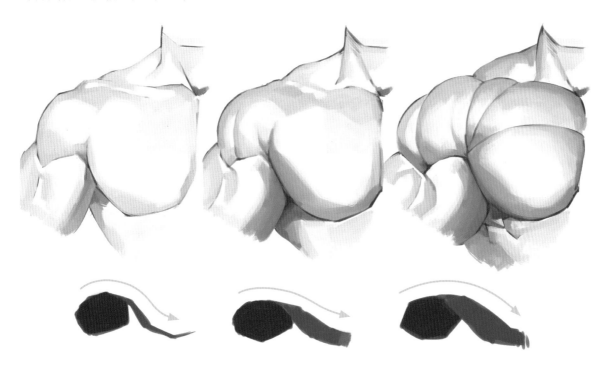

軀幹肌肉的增添方式

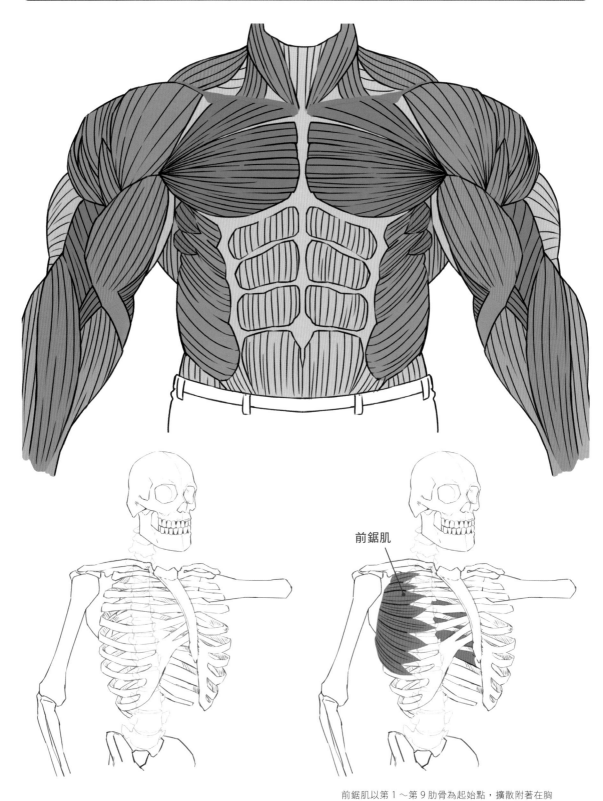

前鋸肌

前鋸肌以第 1～第 9 肋骨為起始點，擴散附著在胸廓前面。它是附著在肩胛骨內側的肌肉，具有將肩胛骨往前拉的功能。

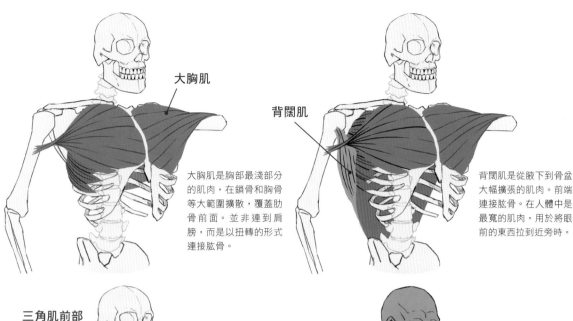

大胸肌

大胸肌是胸部最淺部分的肌肉，在鎖骨和胸骨等大範圍擴散，覆蓋肋骨前面。並非連到肩膀，而是以扭轉的形式連接肱骨。

背闊肌

背闊肌是從腋下到骨盆大幅擴張的肌肉。前端連接肱骨。在人體中是最寬的肌肉，用於將眼前的東西拉到近旁時。

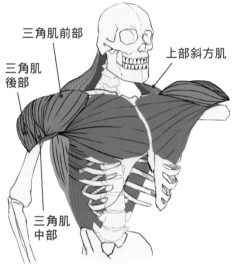

三角肌前部

上部斜方肌

三角肌後部

三角肌中部

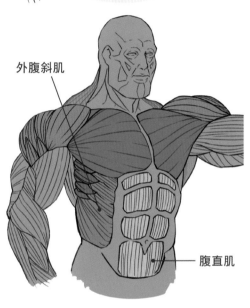

外腹斜肌

腹直肌

斜方肌是連接背部與肩膀關節的肌肉。大部分在背側擴散，從身體正面可以確認到斜方肌之中最接近脖子的上部斜方肌。這條肌肉位於從肩胛骨上部到脖子，在將鎖骨和肩胛骨往上拉的動作時能派上用場。三角肌以前部、中部、後部這3個部位覆蓋肩膀，是在臂根隆起附著的肌肉群。在構成手臂的肌肉之中是最大的部位，具有將手臂往外側抬起的作用。

外腹斜肌以肋骨的下部部分（第5～第12肋骨）為起始點，由此往斜下附著的肌肉。這條肌肉位於與前鋸肌（圖中紫色部分）相互交纏的位置。
腹直肌是覆蓋腹部前面的肌肉。整體其實很長，從肋骨延伸到恥骨。俗稱為六塊肌。是認知度很高的腹肌之一。

超肌肉體型的肌肉

作為記號的骨骼又粗又大。當然這點也很重要，不過最重要的是把肌肉畫得又粗又大。骨骼終究是描寫人體的基礎部分。以骨骼為基本讓肌肉肥大化，記住這點描繪吧！

軀幹肌肉的增添方式・背面

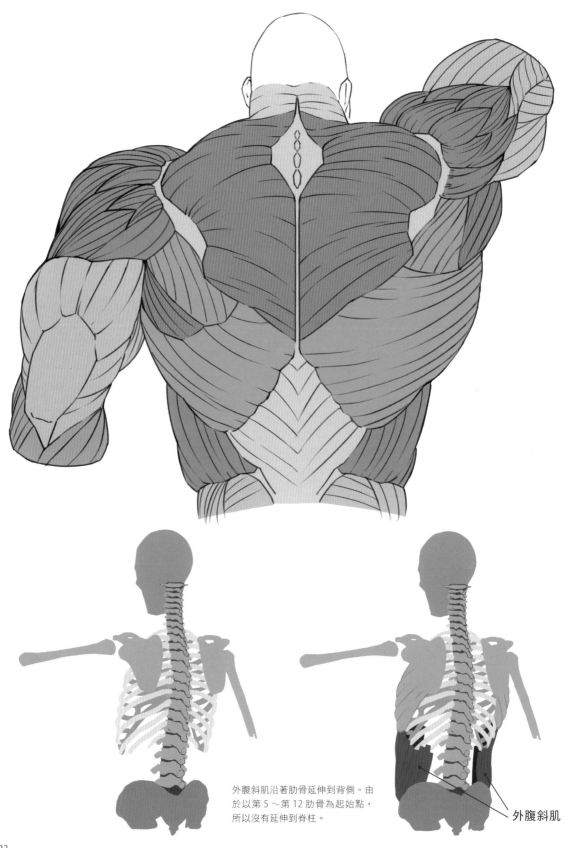

外腹斜肌沿著肋骨延伸到背側。由
於以第 5～第 12 肋骨為起始點，
所以沒有延伸到脊柱。

外腹斜肌

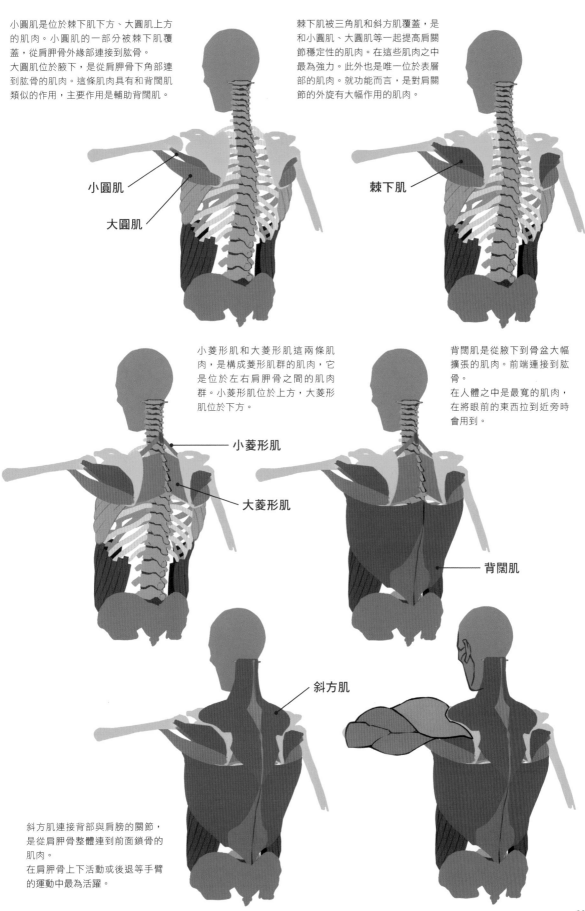

小圓肌是位於棘下肌下方、大圓肌上方的肌肉。小圓肌的一部分被棘下肌覆蓋，從肩胛骨外緣部連接到肱骨。
大圓肌位於腋下，是從肩胛骨下角部連到肱骨的肌肉。這條肌肉具有和背闊肌類似的作用，主要作用是輔助背闊肌。

棘下肌被三角肌和斜方肌覆蓋，是和小圓肌、大圓肌等一起提高肩關節穩定性的肌肉。在這些肌肉之中最為強力。此外也是唯一位於表層部的肌肉。就功能而言，是對肩關節的外旋有大幅作用的肌肉。

小圓肌

大圓肌

棘下肌

小菱形肌和大菱形肌這兩條肌肉，是構成菱形肌群的肌肉，它是位於左右肩胛骨之間的肌肉群。小菱形肌位於上方，大菱形肌位於下方。

背闊肌是從腋下到骨盆大幅擴張的肌肉。前端連接到肱骨。
在人體之中是最寬的肌肉，在將眼前的東西拉到近旁時會用到。

小菱形肌

大菱形肌

背闊肌

斜方肌

斜方肌連接背部與肩膀的關節，是從肩胛骨整體連到前面鎖骨的肌肉。
在肩胛骨上下活動或後退等手臂的運動中最為活躍。

胸部的肌肉

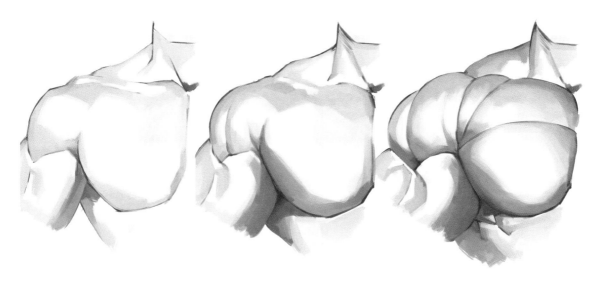

大胸肌在上半身的肌肉之中是最為強大的肌肉,在構成胸腔的肌肉之中位於最表層部。因此對於胸部整體和胸部形狀等也會大幅影響。此外如果大胸肌發達,肌肉本身會變成覆蓋在鎖骨上方的形式,所以變得不易看見鎖骨(右邊)。

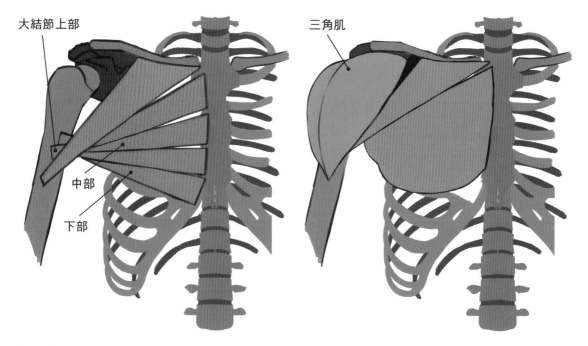

大胸肌大致區分成上部、中部、下部。各自的肌纖維方向也不同。上部是從肩胛骨到肱骨往斜下方向、中部是從胸骨到肱骨往橫向、下部是從肋骨和腹直肌鞘到肱骨往斜上方向分布。
雖然肌肉的起始點各自不同,不過皆是止於肱骨的大結節 。另外附著在手臂上的順序與從胸部開始的順序相反,呈現扭轉的狀態。雖然扭轉,不過手臂往正上方舉起時,3 條肌纖維會按照順序排列。這是「因為人類從四足步行轉移成直立步行,手臂變成往正下方放下的狀態」。此外大胸肌分別在接近停止位置的部分被三角肌覆蓋。

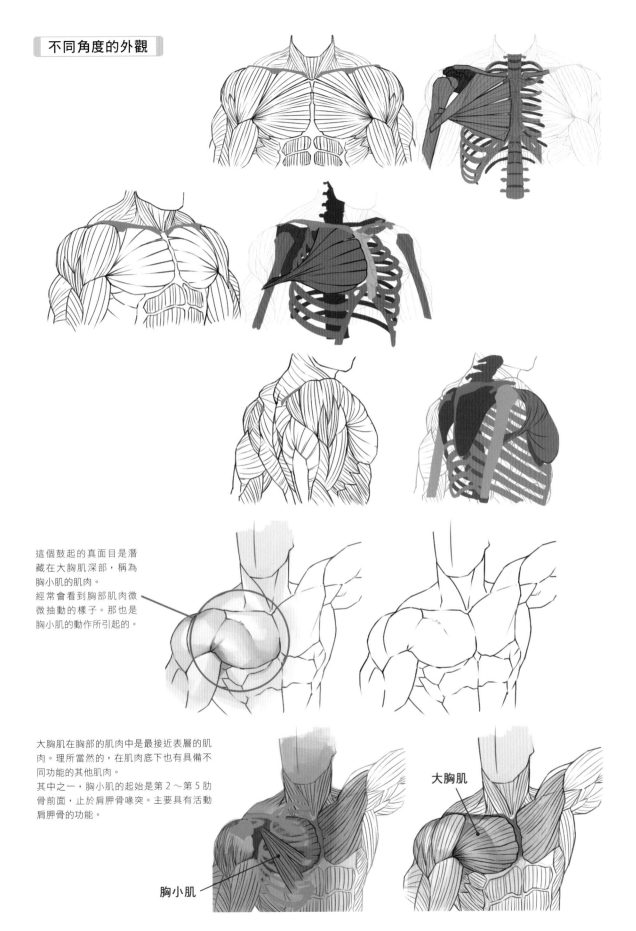

這個鼓起的真面目是潛藏在大胸肌深部，稱為胸小肌的肌肉。
經常會看到胸部肌肉微微抽動的樣子。那也是胸小肌的動作所引起的。

大胸肌在胸部的肌肉中是最接近表層的肌肉。理所當然的，在肌肉底下也有具備不同功能的其他肌肉。
其中之一，胸小肌的起始是第 2 ～第 5 肋骨前面，止於肩胛骨喙突。主要具有活動肩胛骨的功能。

大胸肌

胸小肌

肩膀的肌肉

三角肌

三角肌在上肢之中體積最大,是在身體前後圓圓地包覆肩膀的肌肉。

此外三角肌是由3條肌肉所構成,從前方部分可分成前部、中部、後部。分別從鎖骨的外側(前部)、肩峰(中部)、肩胛棘(後部)起始,肌束包覆肩關節往手臂方向延伸,止於肱骨的三角肌粗隆。這條肌肉在手臂往前後、上下活動時能發揮功能。

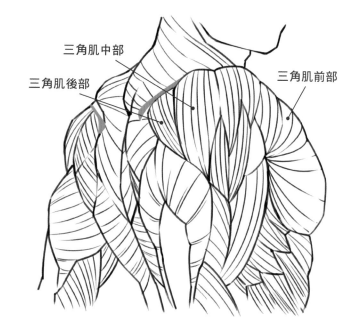

三角肌中部

三角肌後部

三角肌前部

三角肌的形狀

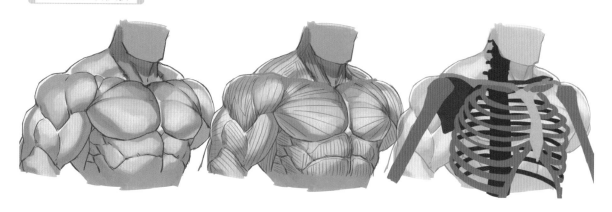

發達的三角肌的輪廓

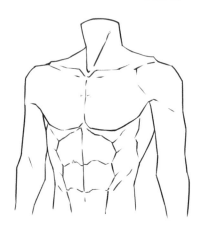
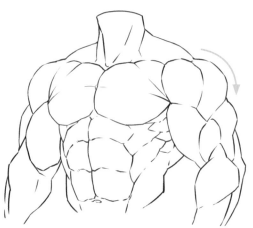

三角肌在身體前後以圓圓地包覆肩膀的形式存在。因此鍛鍊後不只身體的正面和背面,側面部分的隆起也會變得顯著。

三角肌的細微部分

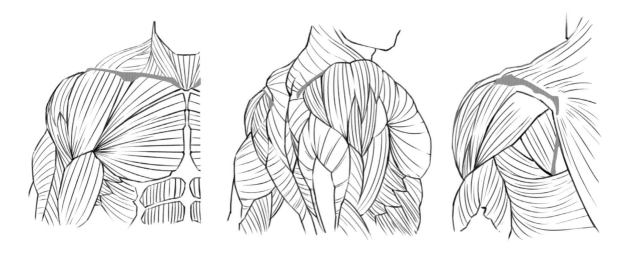

漫畫式的擴張

作出在現實中不可能有的肥大漫畫式表現時,單純把手臂畫得又圓又粗,肌肉隆起會有些不協調。如同在 P.26 提到的,三角肌分成前部、中部、後部。

因此,分別讓個別肌肉肥大化,然後再嵌入肩膀周圍。這麼一來,即使肌肉本身異常隆起,也能描繪出人體取得平衡的姿態。

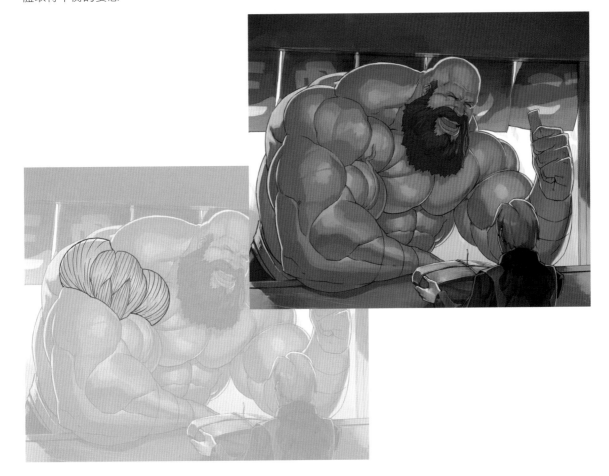

肩膀的肌肉

斜方肌

大家都知道斜方肌是引起肩膀僵硬症狀的主要肌肉。此外在手臂的運動中也是完成最多作用的肌肉。它是位於背部最表層部分的肌肉，可以分成上部斜方肌、中部斜方肌、下部斜方肌。由於擴張到許多部位，所以斜方肌具有各種作用。

上部斜方肌力量比較弱，並未參與太多脖子的動作。主要對於鎖骨和肩胛骨的抬高動作做出貢獻。中部斜方肌又厚又強力，在將肩胛骨往後拉的動作起作用。這個部分變弱後肩胛骨會往外側打開，因此也是駝背的原因。下部斜方肌具有將肩胛骨往下拉的作用。斜方肌最重要的作用是協助三角肌的作用，讓肩胛骨穩定。這些肌肉分別是，上部從枕骨起始，止於鎖骨外側；中部從第 7 頸椎附近起始，止於肩胛骨的肩峰、肩胛棘；下部的起始點是第 4 ～第 12 胸椎的棘突，停止點是肩胛棘三角。

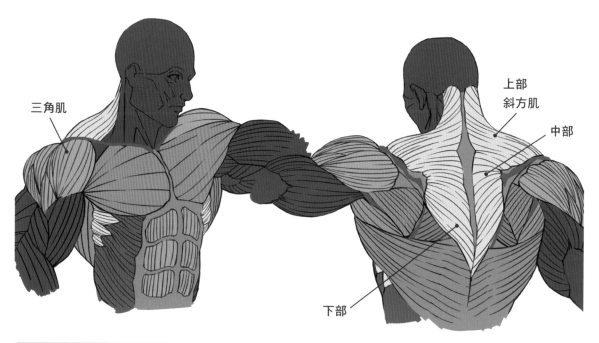

三角肌

上部斜方肌
中部
下部

斜方肌與體格的厚度

算是斜方肌上部的上部斜方肌是從枕骨連到鎖骨外側的肌肉。這個部分是能從正面看到背部肌肉斜方肌的部位。鍛鍊這裡後從脖頸到鎖骨的肌肉會變大，肩膀上也會看起來多了一個肩膀。

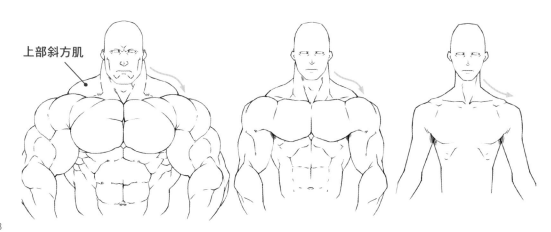

上部斜方肌

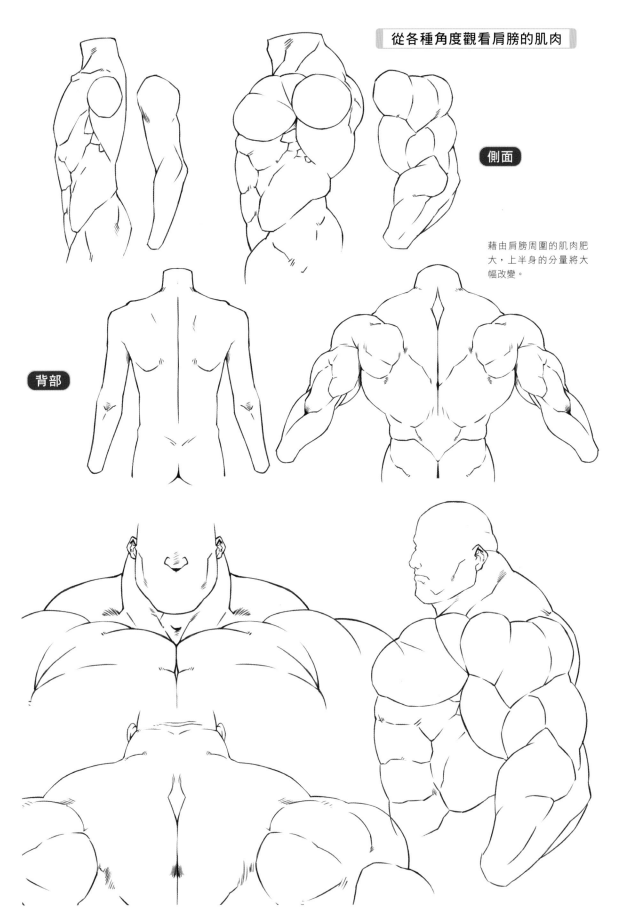

側面

藉由肩膀周圍的肌肉肥大，上半身的分量將大幅改變。

背部

肩膀與背部的肌肉

構成背部的肌肉

所謂脊柱起立肌是由髂肋肌、最長肌、棘肌這 3 者所構成的肌肉，是繼續細分的胸最長肌、胸棘肌、胸髂肋肌、腰髂肋肌等總稱的名稱。脊柱起立肌在背部的肌肉是最長、最大的，從脖子到腰部縱向延伸到脊椎的兩側。

它具有將身體往上拉，筆直支撐的作用。人類能保持直立姿勢，也是因為脊柱起立肌支撐脊椎。

此外即使半蹲姿勢腰部也不會彎曲，是因為脊柱起立肌總是發揮力量，讓身體穩定。它以薦骨後面和腸骨 為起始點，沿著椎骨和肋骨，止於顱骨的乳突。

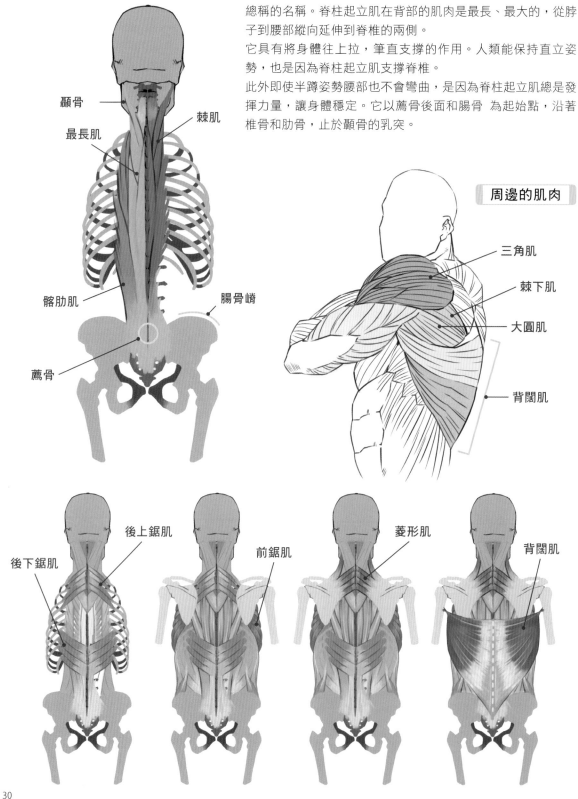

顱骨
棘肌
最長肌
髂肋肌
腸骨嵴
薦骨

周邊的肌肉

三角肌
棘下肌
大圓肌
背闊肌

後下鋸肌
後上鋸肌
前鋸肌
菱形肌
背闊肌

隨著鍛錬方式而有不同的肌肉外觀

依照各個肌肉的鍛錬方式與原本肌肉的增添方式，會使肌肉的外觀呈現個人差異。

鍛錬成肌肥大同時層次分明的肉體之後，在肌肉的交界線就會形成有陰影的「輪廓」。

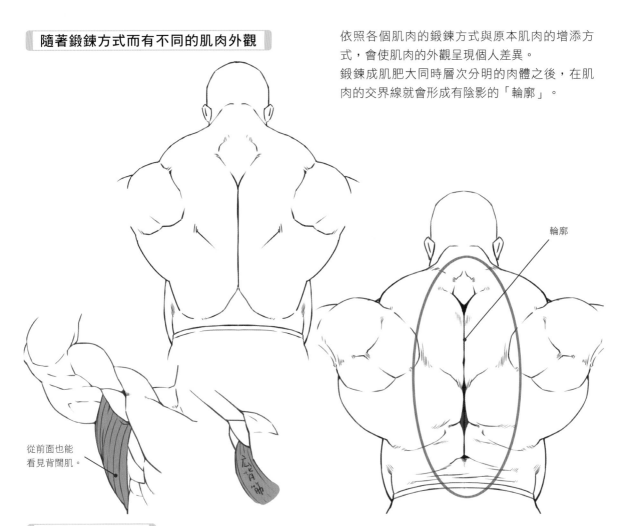

輪廓

從前面也能
看見背闊肌。

背部的深邃輪廓

這裡說的「輪廓」是指肌肉之間的交界線。比起每一條肌肉的肌肥大，讓肌肉的線條變顯著，畫出「陰影」後輪廓就會變深。藉由鍛錬斜方肌和背闊肌，張開手臂時會沿著脊椎形成深邃的輪廓。這是因為藉由讓斜方肌和背闊肌隆起，肌肉之間的交界線就會清楚地顯現。

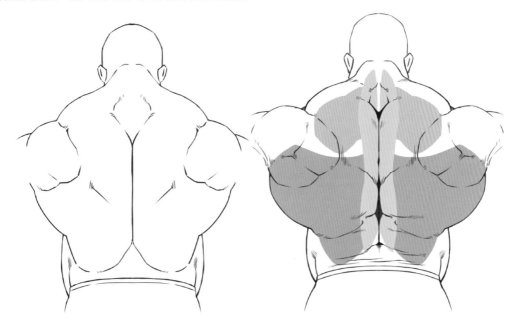

肩膀與背部的肌肉

棘下肌、小圓肌、大圓肌

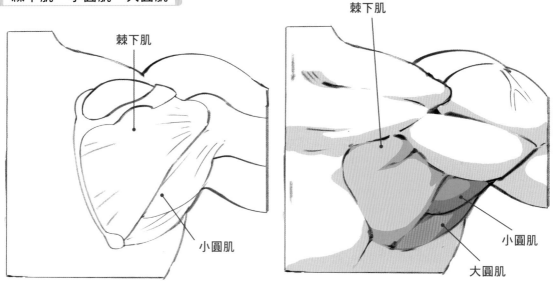

棘下肌、小圓肌這兩個是屬於提高肩關節穩定性的肌肉群。起始點都是肩胛骨。更細節地說，棘下肌止於肩胛骨後面下部的棘下窩，小圓肌止於肩胛骨後面的外緣部、肱骨大結節。

這些肌肉具有將肩關節往外側打開的作用。大圓肌從肩胛骨的外緣下角起始，止於肱骨的小結節。停止的位置接近背闊肌。因此具有類似的作用，在放下手臂，或往後拉的動作起作用。

前鋸肌

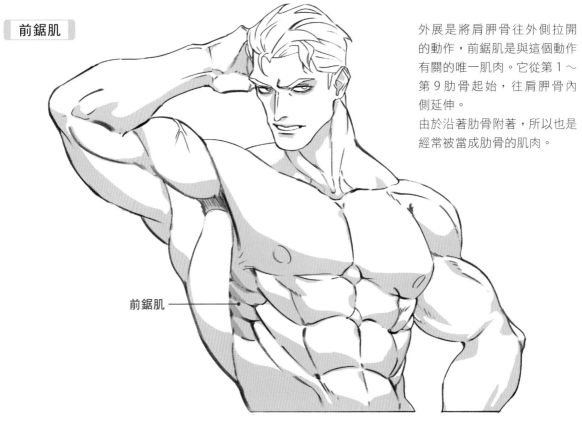

外展是將肩胛骨往外側拉開的動作，前鋸肌是與這個動作有關的唯一肌肉。它從第 1～第 9 肋骨起始，往肩胛骨內側延伸。

由於沿著肋骨附著，所以也是經常被當成肋骨的肌肉。

前鋸肌與外腹斜肌位置很近，前鋸肌的起始點與外腹斜肌的起始點有重疊的部分。由於彼此都是沿著肋骨附著的肌肉，所以形狀像手指。因此變成手指由上重疊交纏的形狀。

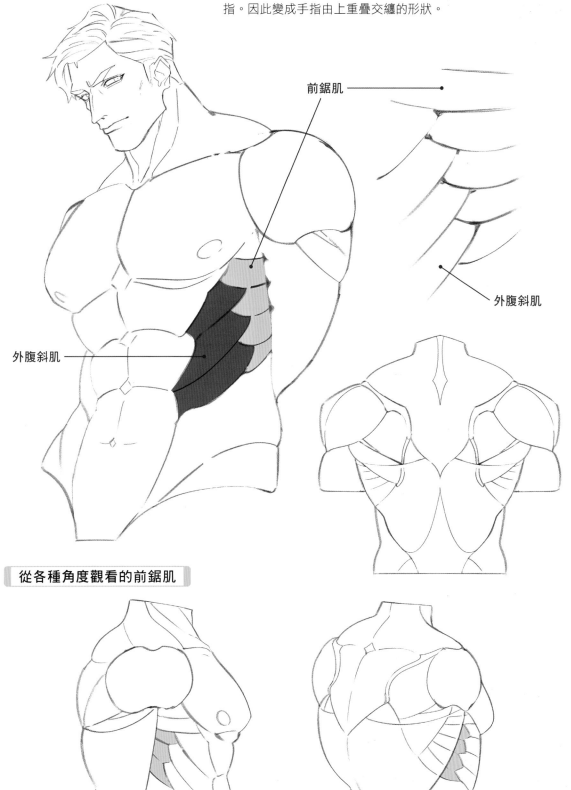

前鋸肌

外腹斜肌

外腹斜肌

從各種角度觀看的前鋸肌

右

右後方

軀幹與腰部的肌肉

外腹斜肌

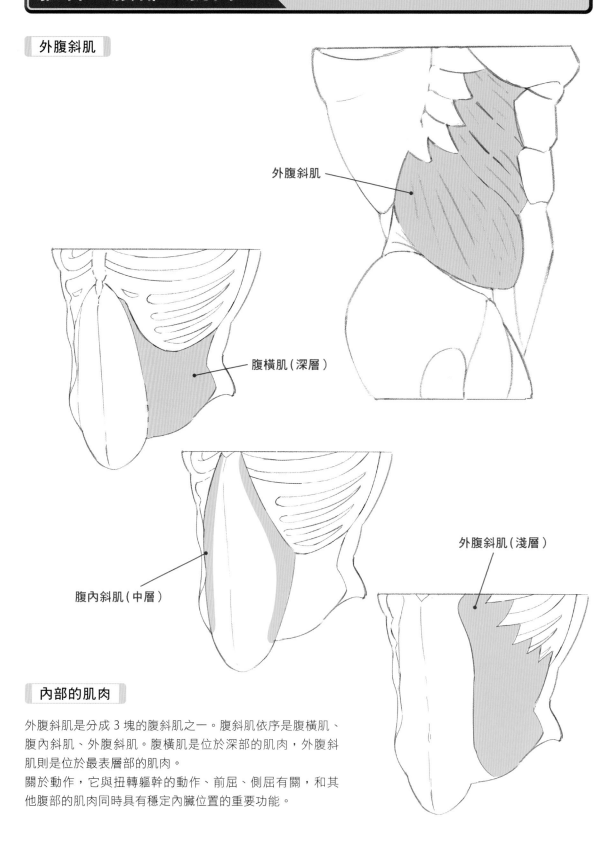

外腹斜肌

腹橫肌（深層）

腹內斜肌（中層）

外腹斜肌（淺層）

內部的肌肉

外腹斜肌是分成 3 塊的腹斜肌之一。腹斜肌依序是腹橫肌、
腹內斜肌、外腹斜肌。腹橫肌是位於深部的肌肉，外腹斜
肌則是位於最表層部的肌肉。

關於動作，它與扭轉軀幹的動作、前屈、側屈有關，和其
他腹部的肌肉同時具有穩定內臟位置的重要功能。

體格變化引起的外腹斜肌的變化

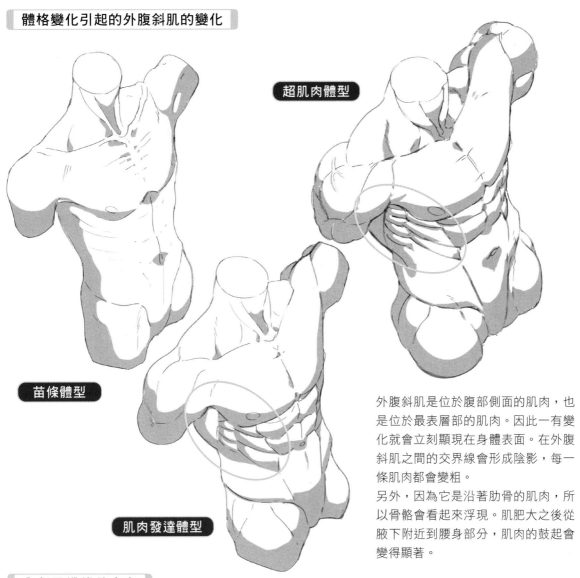

超肌肉體型

苗條體型

肌肉發達體型

外腹斜肌是位於腹部側面的肌肉，也是位於最表層部的肌肉。因此一有變化就會立刻顯現在身體表面。在外腹斜肌之間的交界線會形成陰影，每一條肌肉都會變粗。

另外，因為它是沿著肋骨的肌肉，所以骨骼會看起來浮現。肌肥大之後從腋下附近到腰身部分，肌肉的鼓起會變得顯著。

內部肌纖維的方向

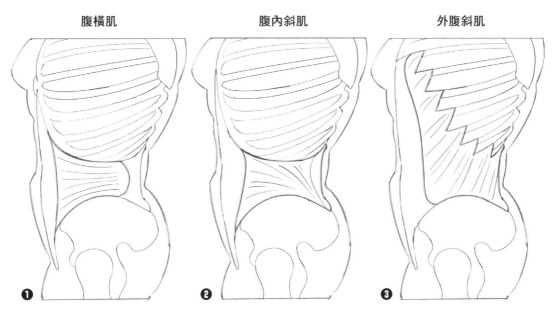

腹橫肌　　　　　腹內斜肌　　　　　外腹斜肌

❶　　　　　　　❷　　　　　　　❸

35

脖子的肌肉

頸肌

❶下顎舌骨肌	❻喉結
❷莖突舌骨肌	❼胸鎖乳突肌
❸肩胛舌骨肌	❽胸骨舌骨肌
❹二腹肌	❾斜方肌
❺胸骨舌骨肌	❿舌骨舌肌

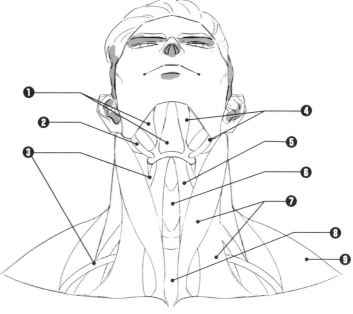

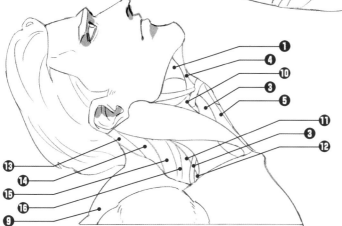

⓫中斜角肌	⓮頭夾肌
⓬前斜角肌	⓯提肩胛肌
⓭頭半棘肌	⓰後斜角肌

從背面觀看的胸鎖乳突肌
看起來是這樣。

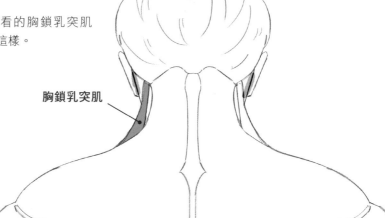

胸鎖乳突肌

脖子的動作與胸鎖乳突肌

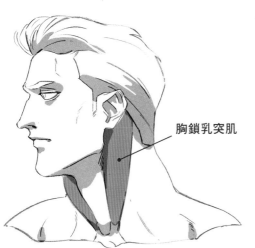

胸鎖乳突肌

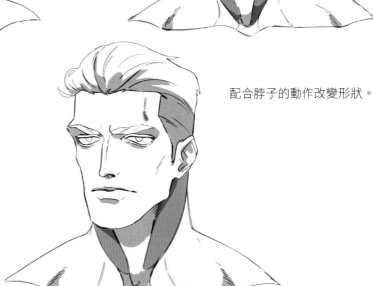

配合脖子的動作改變形狀。

胸鎖乳突肌是主動肌與拮抗肌的代表性肌肉。主動肌是指肌肉活動時主要活動的肌肉，拮抗肌是指肌肉活動時做出相反動作的肌肉。扭轉脖子，或是往側邊放倒時，脖子移動方向的肌肉是主動肌，相反的肌肉就是拮抗肌。

因此在活動脖子時，儘管兩側的胸鎖乳突肌具有不同的作用，卻會同時活動。

胸鎖乳突肌的大小與體格的變化

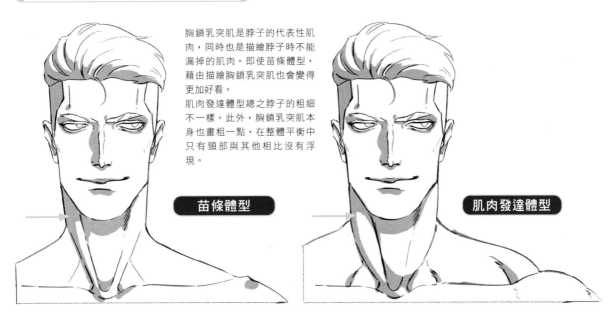

胸鎖乳突肌是脖子的代表性肌肉，同時也是描繪脖子時不能漏掉的肌肉。即使苗條體型，藉由描繪胸鎖乳突肌也會變得更加好看。

肌肉發達體型總之脖子的粗細不一樣。此外，胸鎖乳突肌本身也畫粗一點，在整體平衡中只有頸部與其他相比沒有浮現。

苗條體型

肌肉發達體型

手臂的肌肉

手臂肌肉的構造

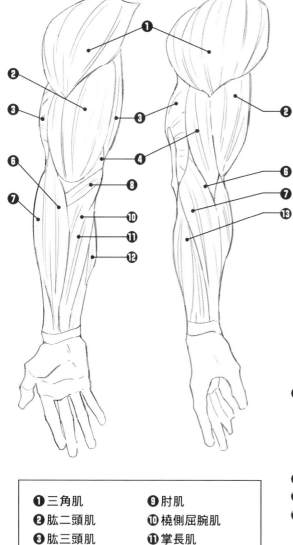

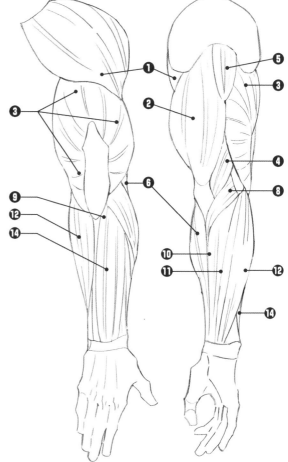

❶ 三角肌
❷ 肱二頭肌
❸ 肱三頭肌
❹ 肱肌
❺ 喙肱肌
❻ 肱橈肌
❼ 橈側伸腕長肌
❽ 旋前圓肌
❾ 肘肌
❿ 橈側屈腕肌
⓫ 掌長肌
⓬ 尺側屈腕肌
⓭ 伸指肌
⓮ 尺側伸腕肌

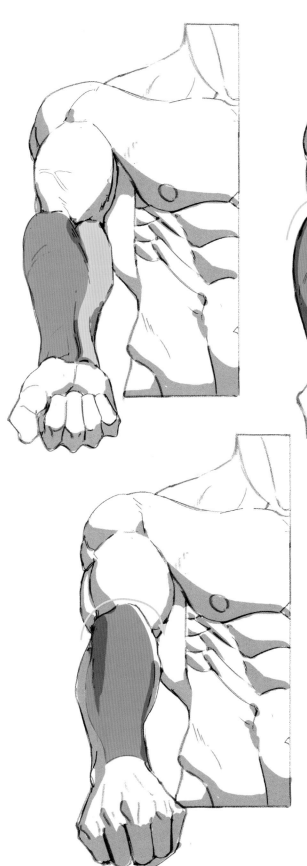

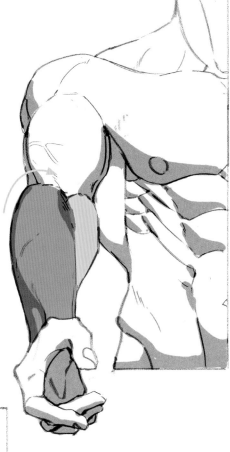

手臂轉動與肌肉扭轉

插畫表示讓手臂轉動時的肌肉位置。藉由轉動，即使姿勢相同、角度相同，也能看出手臂肌肉的外觀大幅改變。

手臂的肌肉

手臂的方向

手臂是許多肌肉的集合體。因此,依照觀看的方向能確認的肌肉有所不同。從正面的視點可以看到肱橈肌和伸肌的隆起,從後面可以看見尺側屈腕肌等屈肌。從手背側能確認到伸肌群,相反地從手掌側能確認到屈肌群。

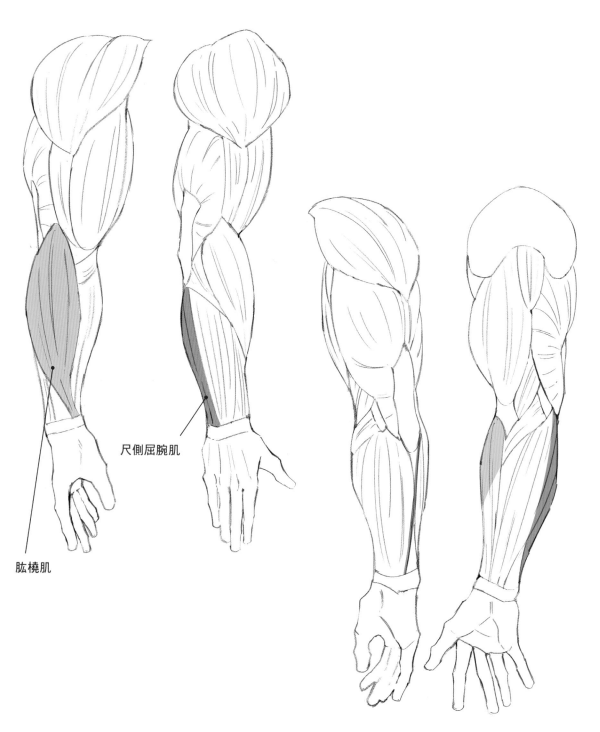

尺側屈腕肌

肱橈肌

40

前臂朝向後方

手掌向後轉動 90 度狀態
下的肌肉分布。肌肉形狀
分別微妙地改變。此外，
也有變得看不見的肌肉。

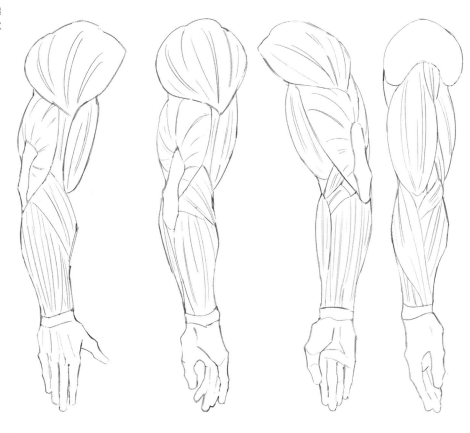

前臂朝向外側

手掌朝向與軀幹相反的方向，
勉強彎曲狀態下的肌肉分布。

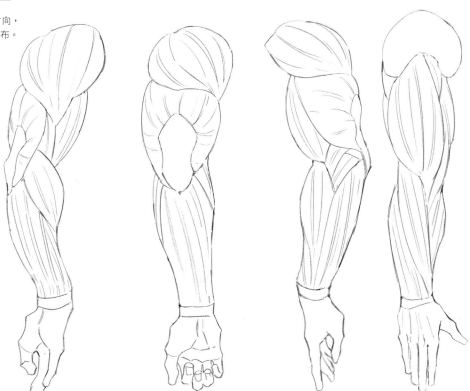

手臂的肌肉

肱二頭肌

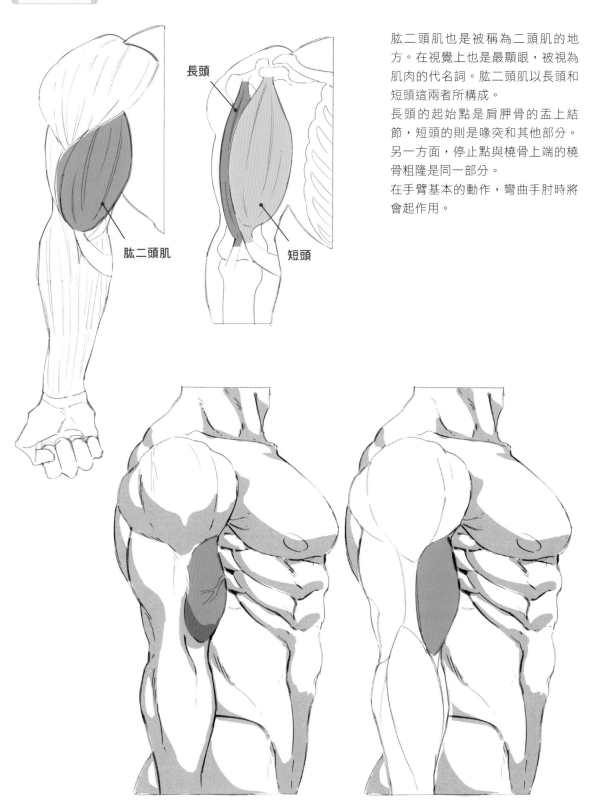

長頭

肱二頭肌

短頭

肱二頭肌也是被稱為二頭肌的地方。在視覺上也是最顯眼,被視為肌肉的代名詞。肱二頭肌以長頭和短頭這兩者所構成。

長頭的起始點是肩胛骨的盂上結節,短頭的則是喙突和其他部分。另一方面,停止點與橈骨上端的橈骨粗隆是同一部分。

在手臂基本的動作,彎曲手肘時將會起作用。

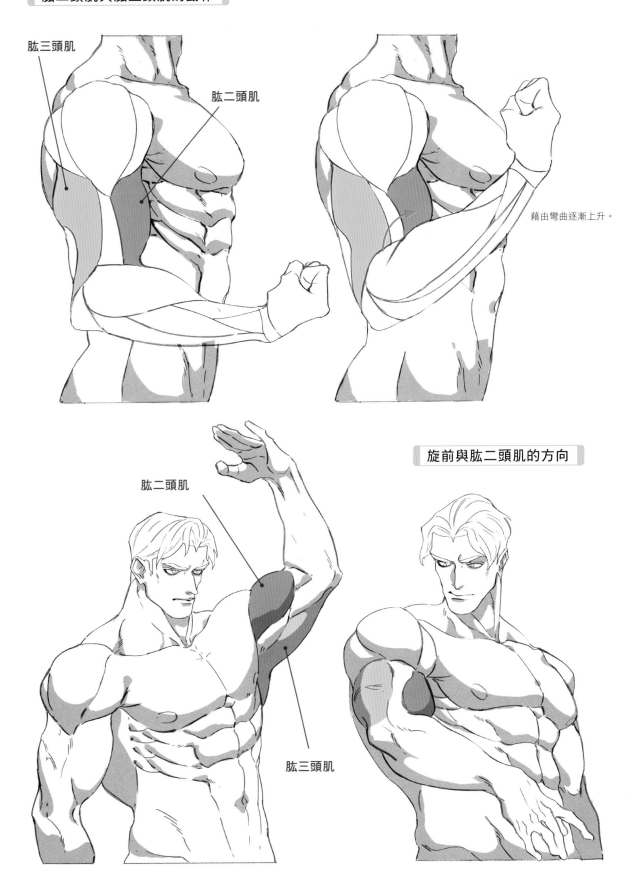

肱二頭肌與肱三頭肌的動作

肱三頭肌

肱二頭肌

藉由彎曲逐漸上升。

肱二頭肌

肱三頭肌

旋前與肱二頭肌的方向

手臂的肌肉

肱三頭肌

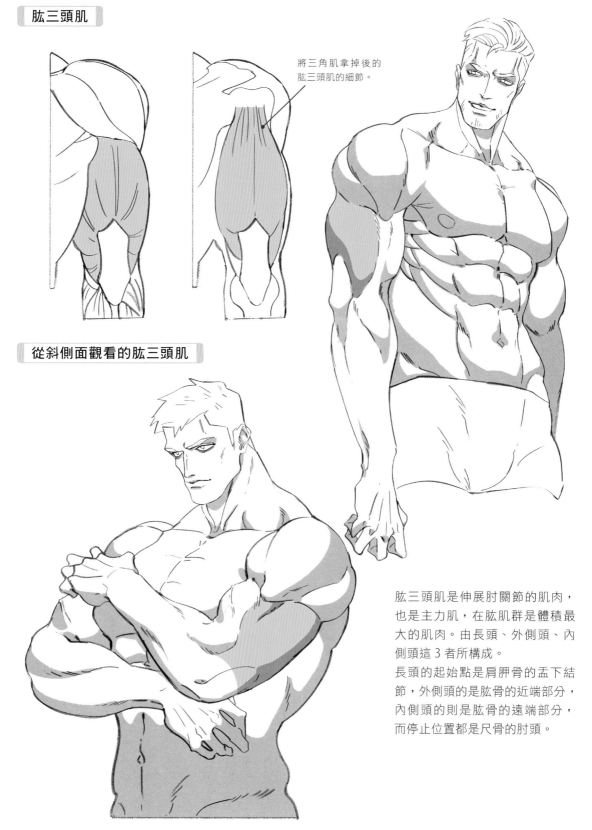

將三角肌拿掉後的
肱三頭肌的細節。

從斜側面觀看的肱三頭肌

肱三頭肌是伸展肘關節的肌肉，
也是主力肌，在肱肌群是體積最
大的肌肉。由長頭、外側頭、內
側頭這3者所構成。
長頭的起始點是肩胛骨的盂下結
節，外側頭的是肱骨的近端部分，
內側頭的則是肱骨的遠端部分，
而停止位置都是尺骨的肘頭。

肱二頭肌與肱三頭肌的緊繃與弛緩

肱三頭肌和肱二頭肌相反,具有將肘關節往下拉的
作用。因此將手臂往正下方用力拉的時候,肱三頭
肌會緊繃,具有彎曲作用的肱二頭肌則會弛緩。
相反地從手肘彎曲手臂時肱二頭肌會緊繃,肱三頭
肌則變成弛緩狀態。

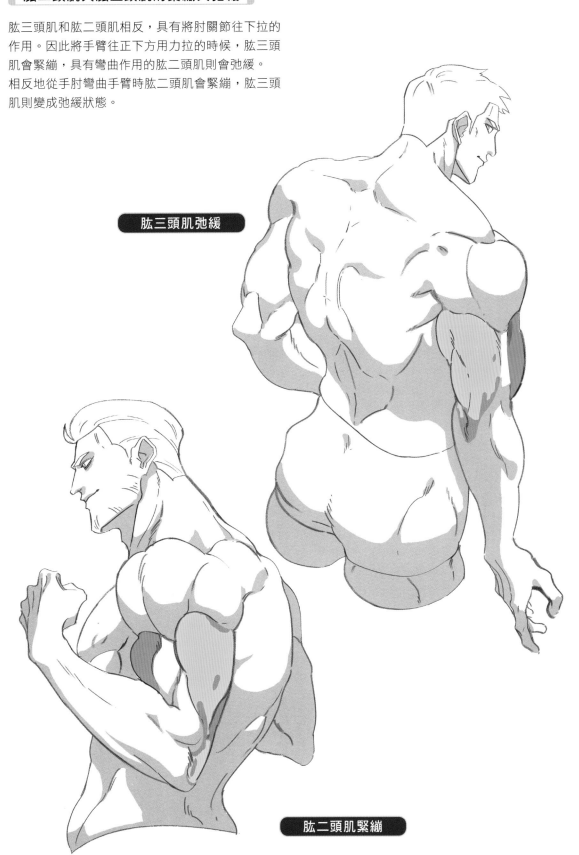

肱三頭肌弛緩

肱二頭肌緊繃

上臂的肌肉

肱肌與喙肱肌

喙肱肌是從位於肩胛骨內側的喙突起始，止於肱骨內側的小肌肉。主要在彎曲肩關節的動作與向下拉的動作時，以輔助肱肌和肱二頭肌的形式發揮作用。
但是，在將手臂往內側抬起的動作時具有重要的作用。

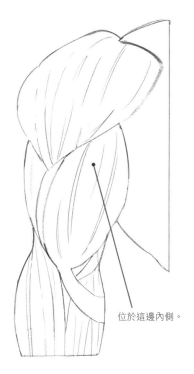

位於這邊內側。

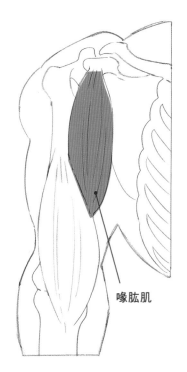

喙肱肌

肱肌的外觀

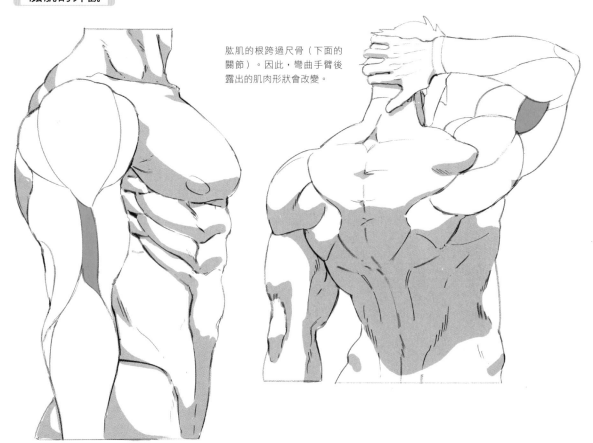

肱肌的根跨過尺骨（下面的關節）。因此，彎曲手臂後露出的肌肉形狀會改變。

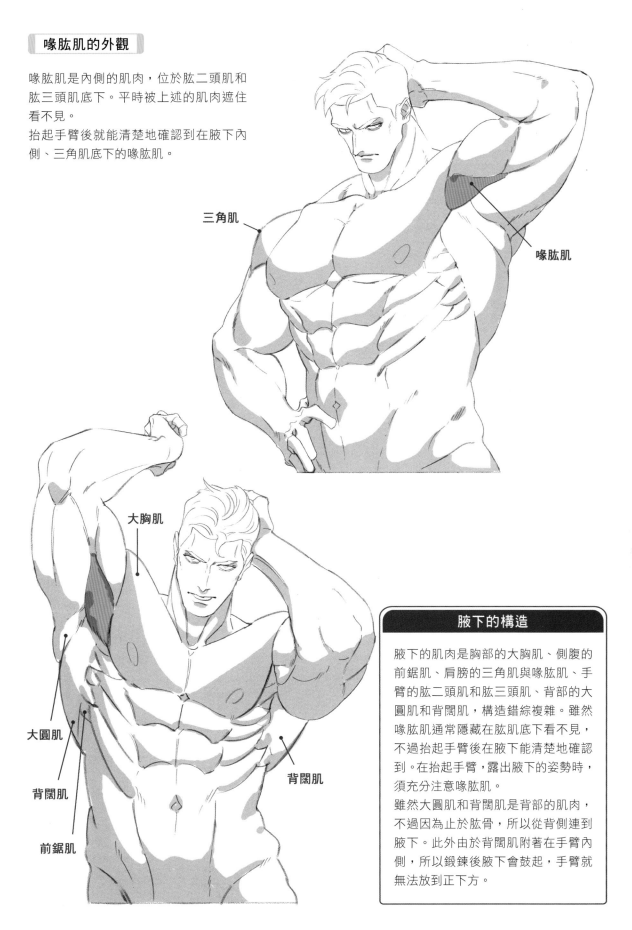

喙肱肌的外觀

喙肱肌是內側的肌肉，位於肱二頭肌和肱三頭肌底下。平時被上述的肌肉遮住看不見。
抬起手臂後就能清楚地確認到在腋下內側、三角肌底下的喙肱肌。

三角肌

喙肱肌

大胸肌

大圓肌

背闊肌

前鋸肌

背闊肌

腋下的構造

腋下的肌肉是胸部的大胸肌、側腹的前鋸肌、肩膀的三角肌與喙肱肌、手臂的肱二頭肌和肱三頭肌、背部的大圓肌和背闊肌，構造錯綜複雜。雖然喙肱肌通常隱藏在肱肌底下看不見，不過抬起手臂後在腋下能清楚地確認到。在抬起手臂，露出腋下的姿勢時，須充分注意喙肱肌。
雖然大圓肌和背闊肌是背部的肌肉，不過因為止於肱骨，所以從背側連到腋下。此外由於背闊肌附著在手臂內側，所以鍛鍊後腋下會鼓起，手臂就無法放到正下方。

前臂的肌肉

肱橈肌與橈側伸腕長肌

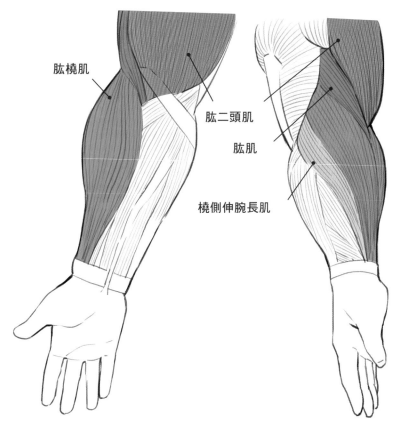

肱橈肌

肱二頭肌

肱肌

橈側伸腕長肌

所謂肱橈肌是位於前臂前面拇指側的肌肉，以肱骨的外側髁上為起始點，停止點在橈骨的莖突。與前臂部的其他肌肉不同，不參與手腕的動作，具有協助肱肌和肱二頭肌從下方彎曲肘關節的作用。

橈側伸腕長肌是讓手腕向後彎的肌肉。它從外上髁附近起始，止於第 2 掌骨。橈側伸腕長肌是位於前臂手背側最外側的肌肉，是手掌關節強力的伸肌之一。

只須注意上述的肌肉察看下方 3 圖。可以多方觀察。

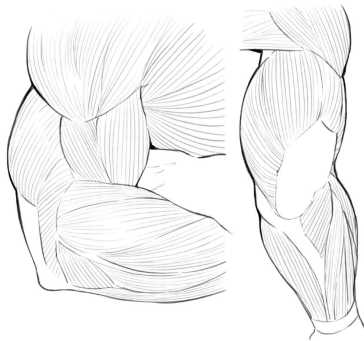

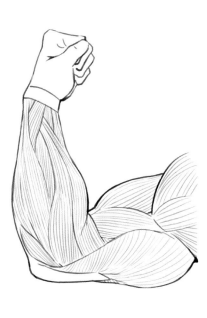

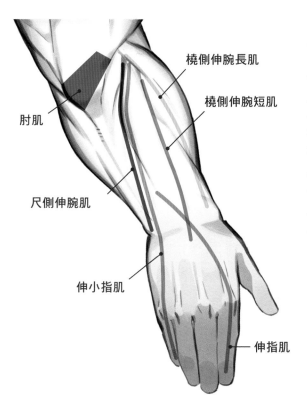

橈側伸腕長肌

橈側伸腕短肌

肘肌

尺側伸腕肌

伸小指肌

伸指肌

肘肌是位於肘關節下側的小肌肉。主要協助肱三頭肌的作用,具有伸展手肘的作用。前臂的伸肌群是位於手背側的肌肉,有橈側伸腕長肌、橈側伸腕短肌、尺側伸腕肌、伸指肌、伸小指肌等。

橈側伸腕長肌、橈側伸腕短肌和尺側伸腕肌具有讓手腕向後彎的作用。此外伸指肌是伸展手掌關節指頭的肌肉。伸小指肌則具有伸展小指等作用。

雖然這些肌肉停止的位置各自不同,不過起始點都是肱骨外上髁。

強調描繪前臂的肌肉

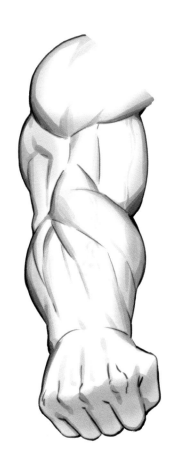

前臂的肌肉

屈肌群（從內側觀看的狀態）

屈肌群（從正面）

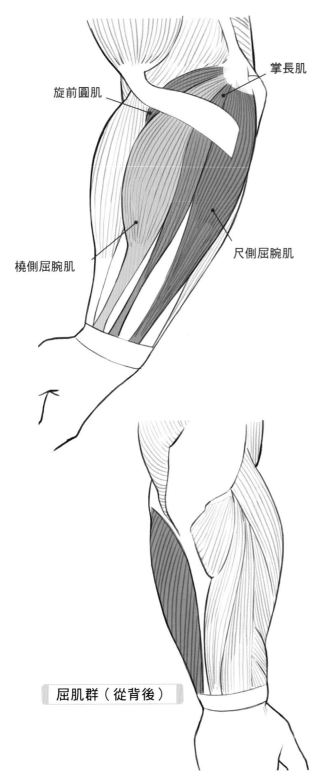

旋前圓肌

掌長肌

橈側屈腕肌

尺側屈腕肌

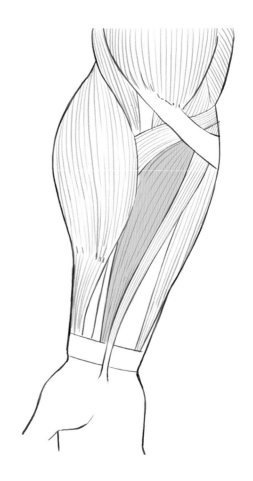

屈肌群（從背後）

所謂的屈肌與伸肌相反，這種肌肉具有彎曲關節的作用。前臂部的屈肌群由旋前圓肌、掌長肌、橈側屈腕肌、尺側屈腕肌這4者所構成。這些位於前臂的淺層部，是連接手腕與手肘關節的肌肉。

旋前圓肌的主要作用是彎曲肘關節的動作，以及將手掌關節往內側扭轉的動作。另一方面，橈側屈腕肌、掌長肌和尺側屈腕肌的主要作用是彎曲手腕的動作。雖然這些肌肉停止的位置不同，不過肱骨的內上髁是共同的起始點。

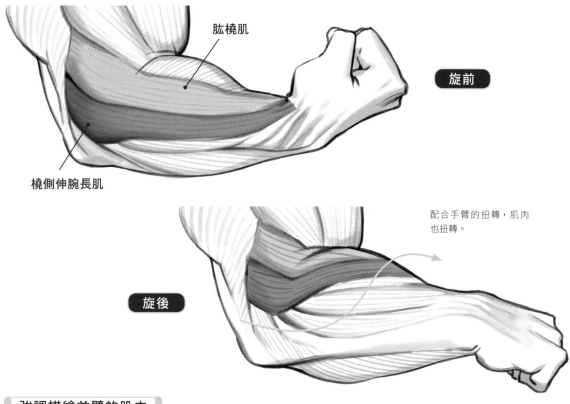

肱橈肌

旋前

橈側伸腕長肌

配合手臂的扭轉,肌肉
也扭轉。

旋後

強調描繪前臂的肌肉

前臂的肌肉有伸肌和屈肌等,有許多條連到手臂的前面、後面。因此強調描繪肌肉,藉由肌肉的相乘效果,手臂的粗細會膨脹成兩倍以上。
這時不只手臂,支撐粗壯手臂的上臂、肩膀和脖子等肌肉也同樣要肥大化。

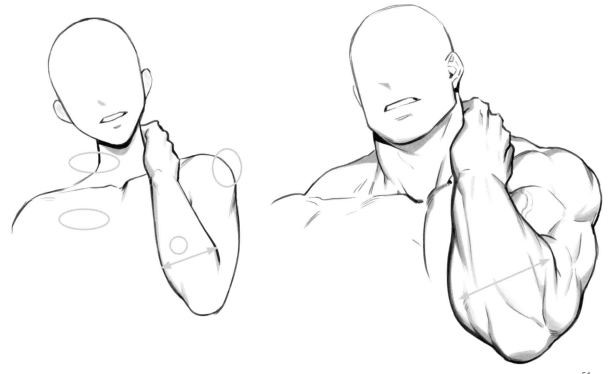

前臂的肌肉

外展拇長肌、伸拇短肌

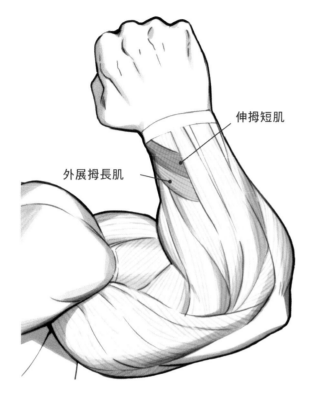

伸拇短肌

外展拇長肌

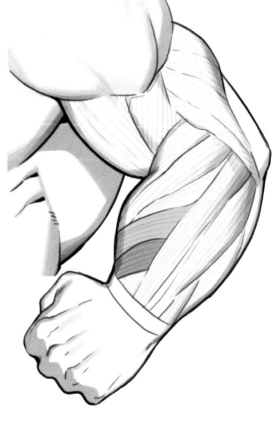

彎曲拳頭後便容易
顯現。

外展拇長肌和伸拇短肌皆屬於連到伸指
肌底下的前臂伸肌群。作用是作為張開
拇指的肌肉。
外展拇長肌的起始是橈骨、尺骨的中部
後面，止於第 1 掌骨底的外側。伸拇短
肌以橈骨的中部後面為起始點，止於拇
指背側的近節指骨底。

尺骨體與輪廓

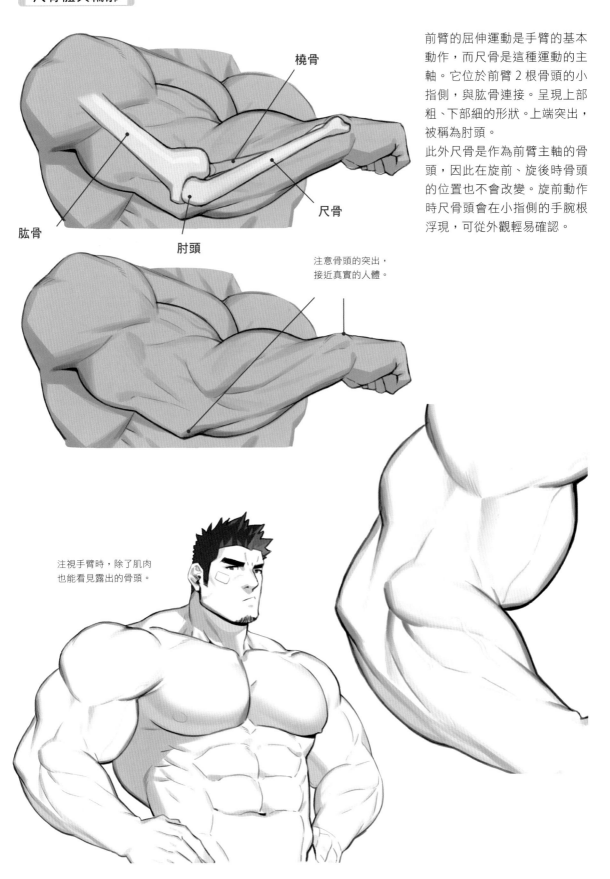

橈骨

尺骨

肘頭

肱骨

注意骨頭的突出,
接近真實的人體。

注視手臂時,除了肌肉
也能看見露出的骨頭。

前臂的屈伸運動是手臂的基本動作,而尺骨是這種運動的主軸。它位於前臂 2 根骨頭的小指側,與肱骨連接。呈現上部粗、下部細的形狀。上端突出,被稱為肘頭。

此外尺骨是作為前臂主軸的骨頭,因此在旋前、旋後時骨頭的位置也不會改變。旋前動作時尺骨頭會在小指側的手腕根浮現,可從外觀輕易確認。

腿部的肌肉

腿部肌肉的構造

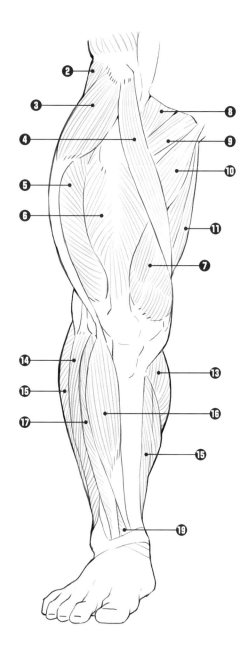

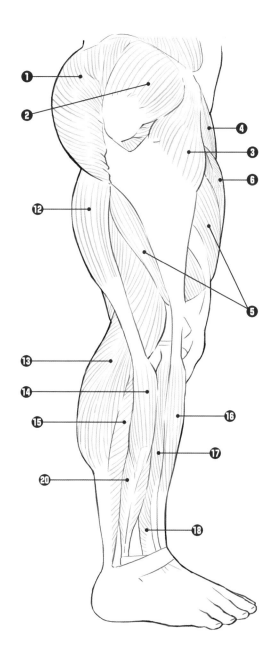

❶臀大肌	❺股外側肌	❾恥骨肌	⓭腓腸肌	⓱伸趾長肌	㉑內收大肌
❷臀中肌	❻股直肌	❿內收長肌	⓮腓骨長肌	⓲第三腓骨肌	㉒半腱肌
❸闊筋膜張肌	❼股內側肌	⓫股薄肌	⓯比目魚肌	⓳伸足拇長肌	㉓半膜肌
❹縫匠肌	❽髂腰肌	⓬股二頭肌	⓰脛骨前肌	⓴腓骨短肌	

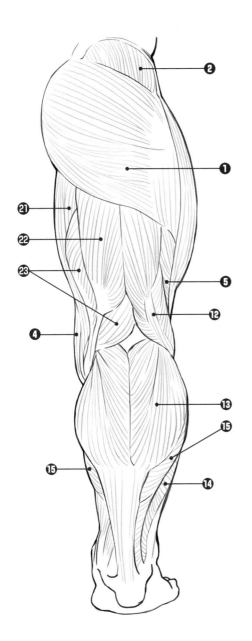

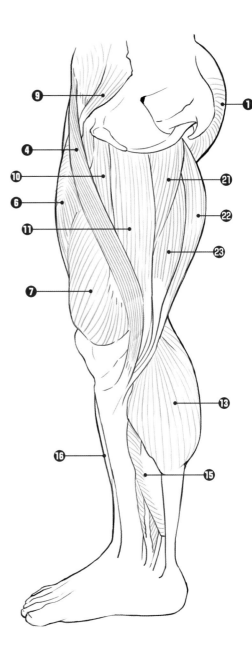

腿部的肌肉（臀部・大腿）

臀大肌

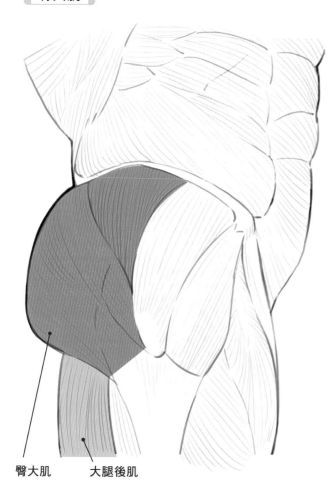

臀大肌是形成臀部的大肌肉，在單一肌肉擁有人體中最大的面積。關於保持直立姿勢和步行具有重要的功能。

主要作用是，和大腿後肌（P.60）共同對髖關節的伸展動作起作用。臀大肌從薦骨和腸骨後面起始，上部止於髂脛束，下部止於大腿骨的臀肌粗隆。

臀大肌　　大腿後肌

腰部的脂肪

所謂皮下脂肪是指在皮膚底下的皮下組織形成的脂肪。擔負對於外部衝擊的緩衝和隔熱禦寒的任務等，是維持身體所必需的。若是腰部周圍，有左圖中分別塗成黃色部分的恥骨脂肪體、側腹的側腹脂肪體、臀部周圍的脂肪體等。

股四頭肌

構成股四頭肌的是表層部的股內側肌、股外側肌,以及位於深層的股中間肌等。起始點方面,股直肌在髂前下棘、股外側肌在大腿外側面的大轉節下部、股內側肌在股骨粗線、股中間肌則在大腿骨前面,全都不一樣。

不過,這些附著在膝蓋骨上緣,通過膝蓋韌帶在脛骨上部的脛骨粗隆結合,變成一個肌腱。主要作用是讓伸展膝蓋的膝關節伸展。

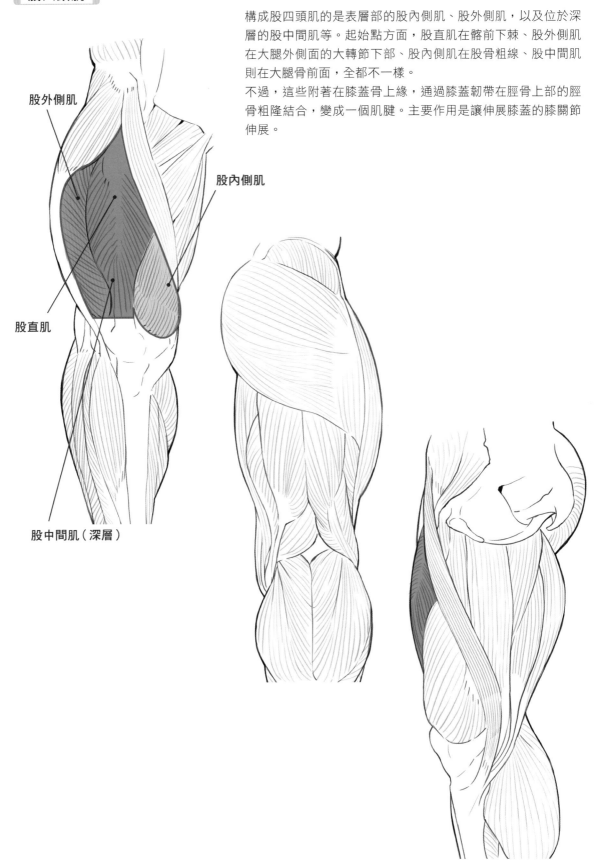

股外側肌

股內側肌

股直肌

股中間肌(深層)

腿部的肌肉（臀部・大腿）

縫匠肌

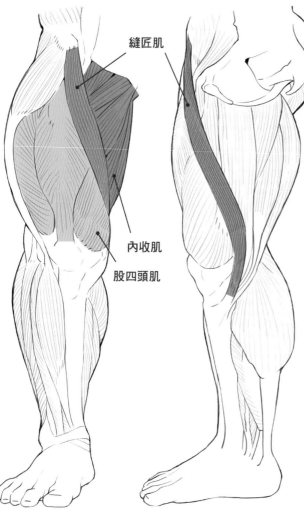

縫匠肌

內收肌

股四頭肌

縫匠肌位於大腿部的表層，是人體中最長的肌肉。它是穿越通過股四頭肌的肌肉，位於內收肌與股四頭肌的交界線。主要在髖關節和膝關節的屈曲動作起作用。以骨盆的前上髂棘為起始點，止於脛骨粗隆的內側。

光是了解縫匠肌，就會知道右上圖是「注意到縫匠肌的插圖」。

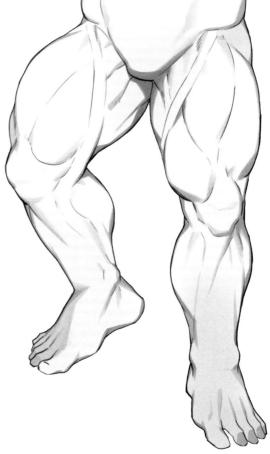

髖關節的內收肌群

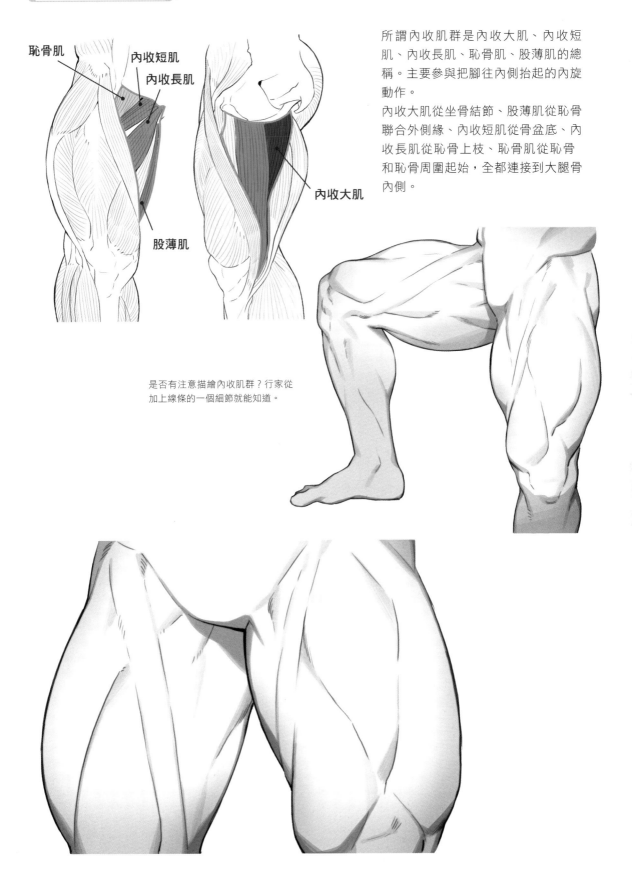

恥骨肌

內收短肌

內收長肌

股薄肌

內收大肌

所謂內收肌群是內收大肌、內收短肌、內收長肌、恥骨肌、股薄肌的總稱。主要參與把腳往內側抬起的內旋動作。

內收大肌從坐骨結節、股薄肌從恥骨聯合外側緣、內收短肌從骨盆底、內收長肌從恥骨上枝、恥骨肌從恥骨和恥骨周圍起始，全都連接到大腿骨內側。

是否有注意描繪內收肌群？行家從加上線條的一個細節就能知道。

腿部的肌肉（臀部・大腿）

大腿後肌、半膜肌、半腱肌、股二頭肌

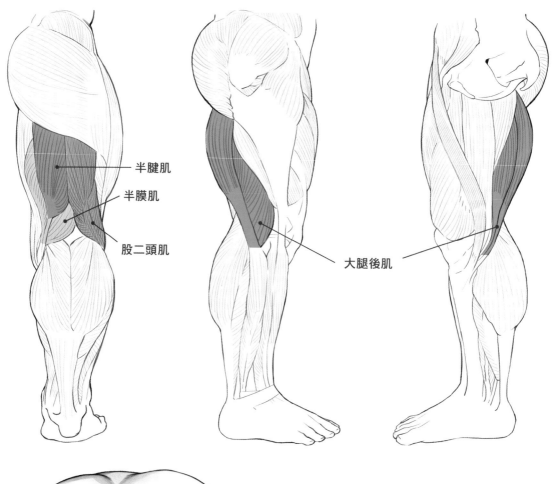

半腱肌
半膜肌
股二頭肌

大腿後肌

大腿後面的肌肉股二頭肌、半膜肌、
半腱肌合稱為大腿後肌。半膜肌和半
腱肌以坐骨結節為起始，分別止於脛
骨內側髁和脛骨粗隆的內側。
股二頭肌有長頭和短頭，分別在坐骨
結節和股骨粗線外側面起始，止於腓
骨頭。主要作用是在膝關節的屈曲和
髖關節的伸展起作用。

腿部的肌肉（小腿）

腓腸肌、比目魚肌

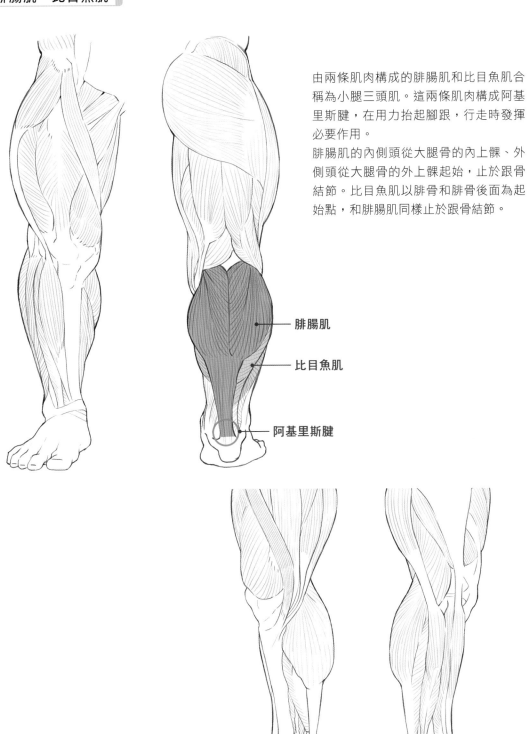

由兩條肌肉構成的腓腸肌和比目魚肌合稱為小腿三頭肌。這兩條肌肉構成阿基里斯腱，在用力抬起腳跟，行走時發揮必要作用。

腓腸肌的內側頭從大腿骨的內上髁、外側頭從大腿骨的外上髁起始，止於跟骨結節。比目魚肌以脛骨和腓骨後面為起始點，和腓腸肌同樣止於跟骨結節。

腓腸肌

比目魚肌

阿基里斯腱

腿部的肌肉（小腿）

伸趾長肌、脛骨前肌

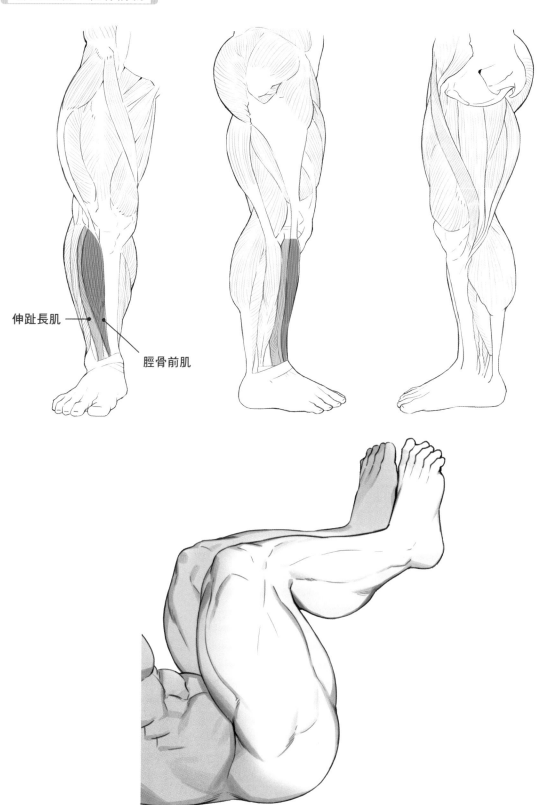

伸趾長肌

脛骨前肌

腓骨長肌、腓骨短肌

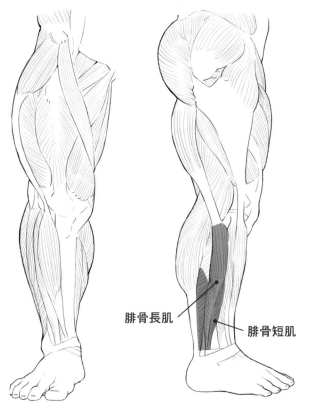

腓骨長肌 腓骨短肌

腓骨長肌連到小腿部的外側，腓骨短肌是被腓骨長肌覆蓋的肌肉。這些都具有將腳掌朝向外側的外翻、讓腳踝伸展的蹠屈作用。

腓骨長肌從腓骨頭的腓骨外側上方、腓骨短肌從腓骨頭的外側起始。腓骨長肌止於內側楔狀骨的足底面、第1蹠骨底部；腓骨短肌則止於第5蹠骨粗隆。

在站立姿勢是以哪隻腳為軸足？這也會使加上線條的方式改變。

皮靜脈

靜脈依照貫串的部位分成深靜脈和皮下靜脈。皮靜脈歸類於皮下靜脈,是比筋膜更接近皮膚的靜脈。不與動脈並行,而是單獨貫串,從皮膚表面也能確認它的分布。

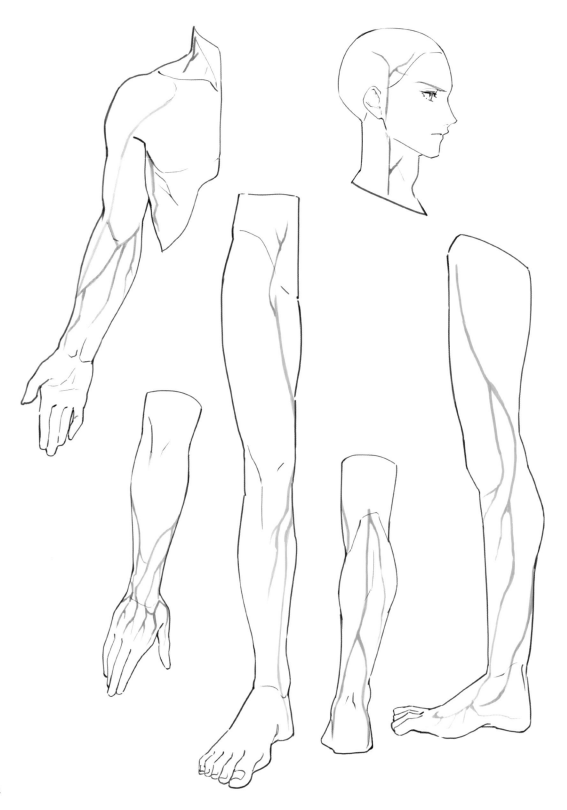

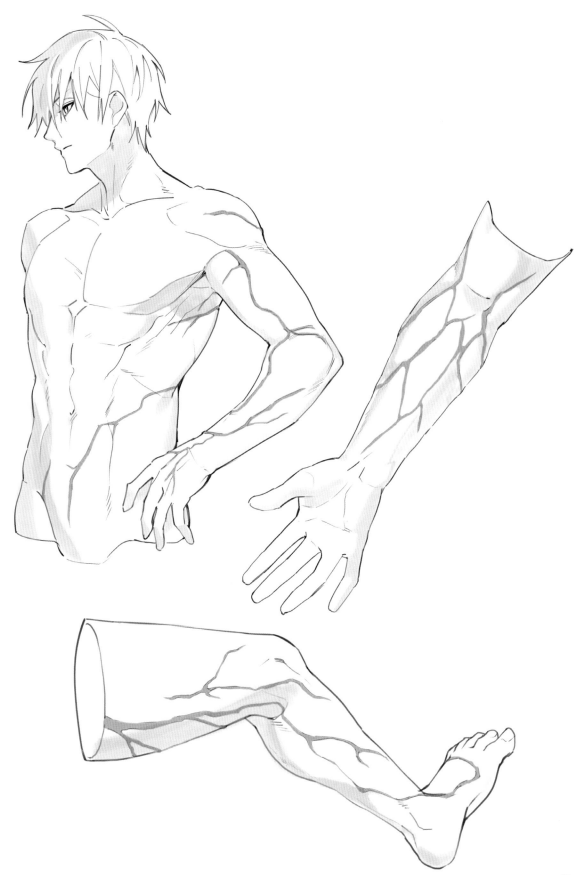

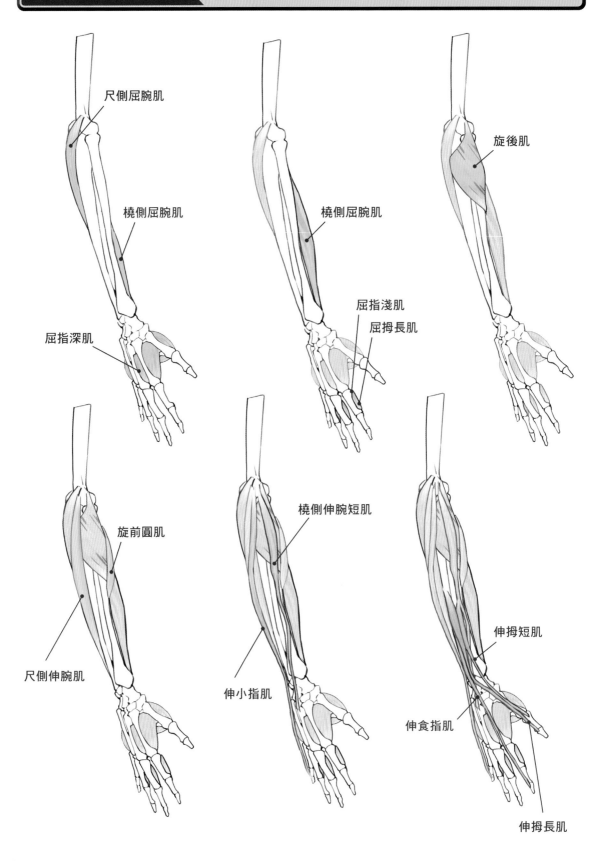

尺側屈腕肌

橈側屈腕肌

屈指深肌

橈側屈腕肌

屈指淺肌

屈拇長肌

旋後肌

旋前圓肌

尺側伸腕肌

橈側伸腕短肌

伸小指肌

伸拇短肌

伸食指肌

伸拇長肌

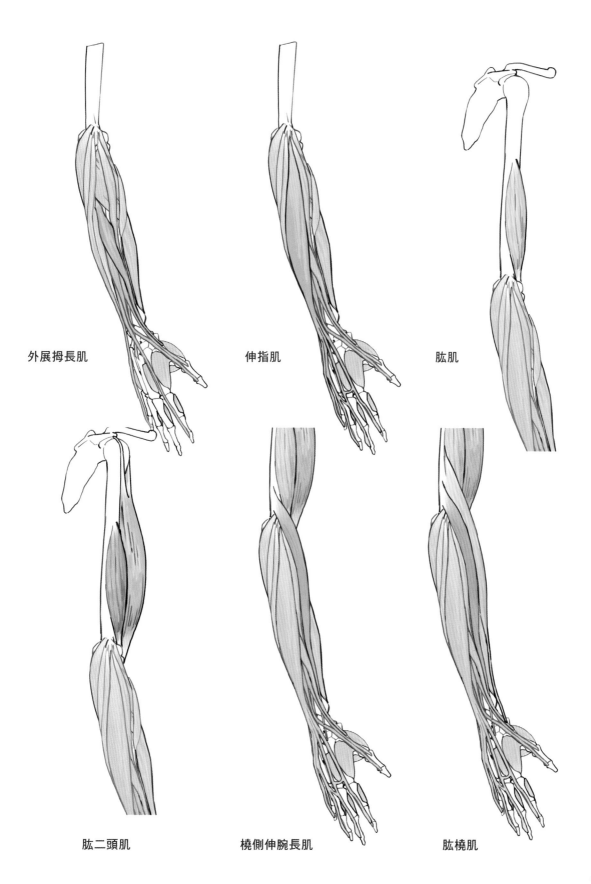

外展拇長肌

伸指肌

肱肌

肱二頭肌

橈側伸腕長肌

肱橈肌

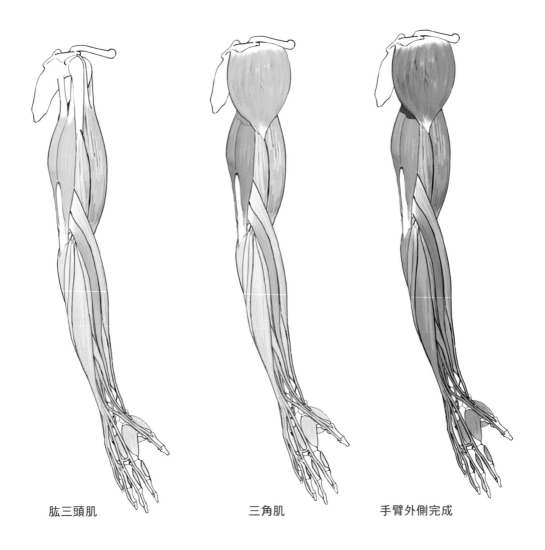

肱三頭肌　　　　　　　三角肌　　　　　　手臂外側完成

手臂肌肉的記號

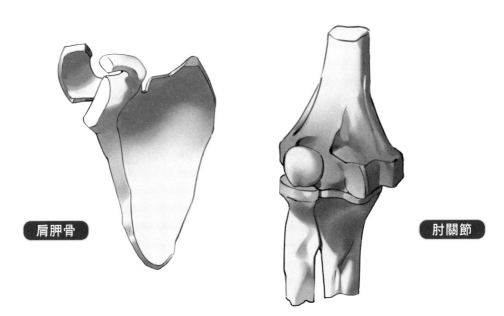

肩胛骨　　　　　　　　　　　　　肘關節

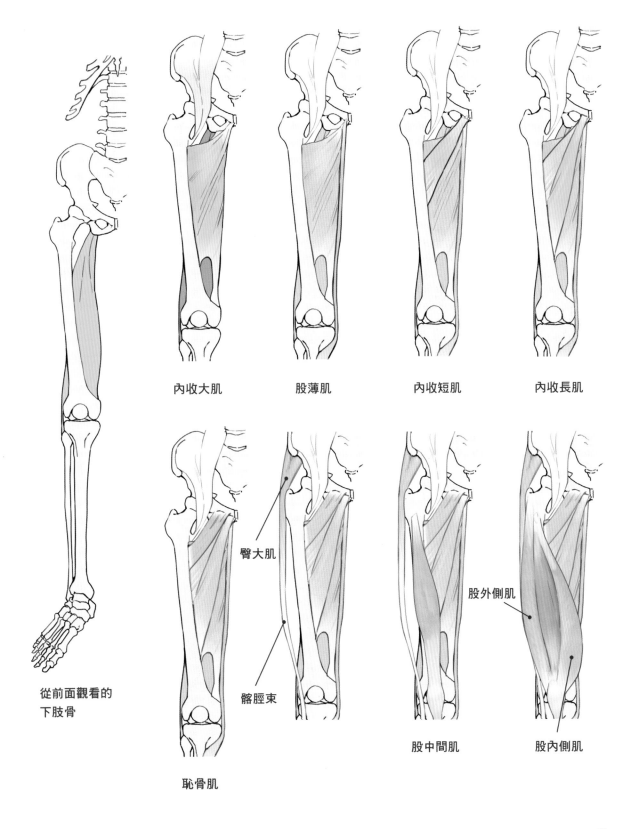

從前面觀看的
下肢骨

內收大肌

股薄肌

內收短肌

內收長肌

臀大肌

髂脛束

股外側肌

股中間肌

股內側肌

恥骨肌

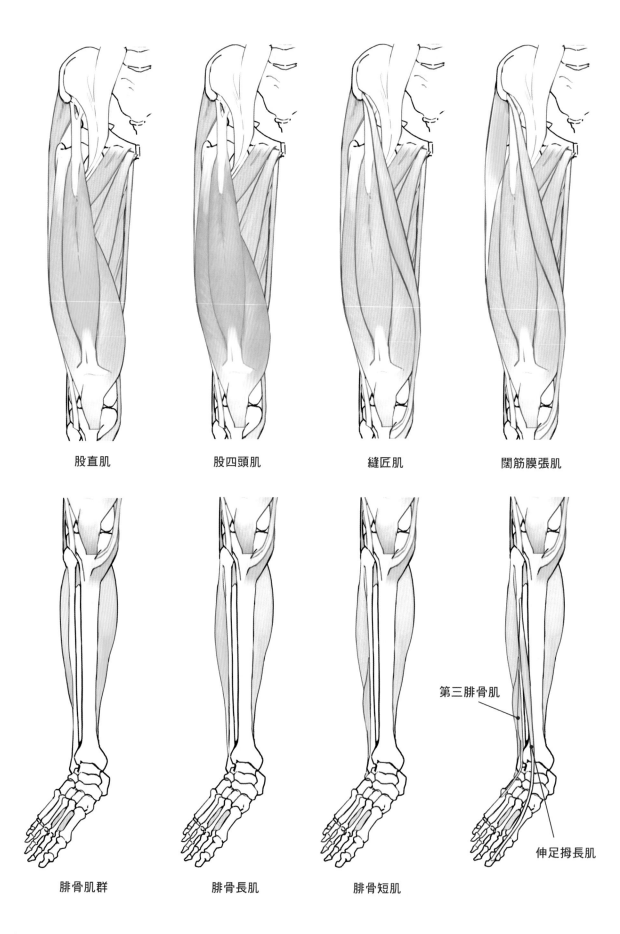

股直肌　　　　股四頭肌　　　　縫匠肌　　　　闊筋膜張肌

腓骨肌群　　　腓骨長肌　　　　腓骨短肌

第三腓骨肌

伸足拇長肌

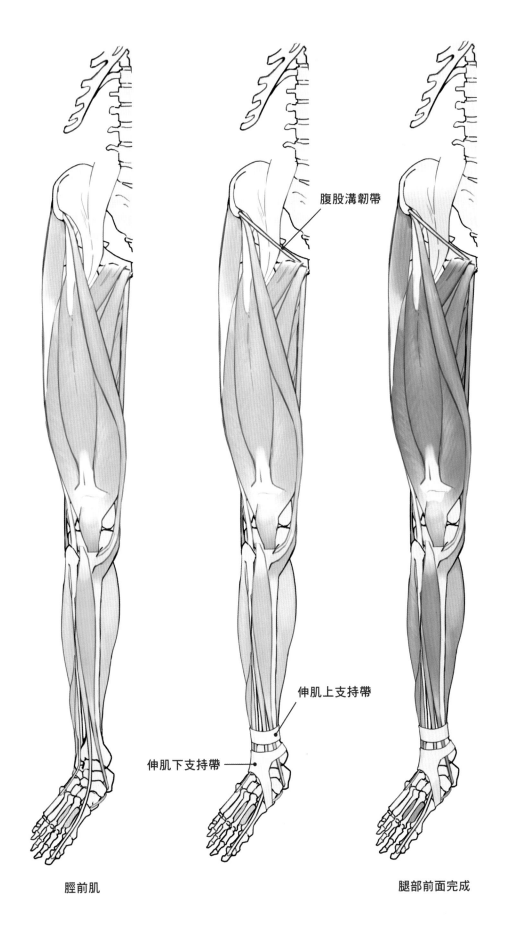

腹股溝韌帶

伸肌上支持帶

伸肌下支持帶

脛前肌

腿部前面完成

手掌與手腕的肌肉

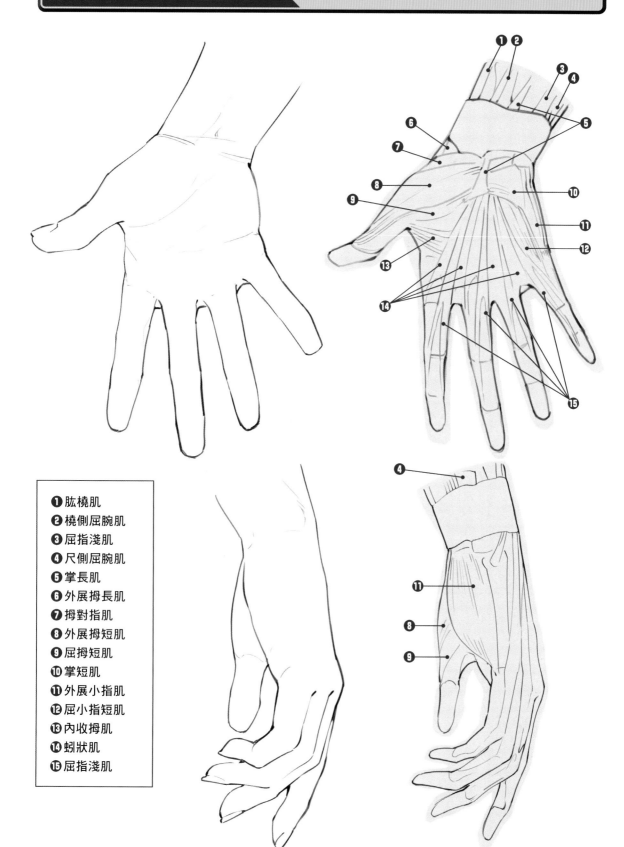

❶ 肱橈肌
❷ 橈側屈腕肌
❸ 屈指淺肌
❹ 尺側屈腕肌
❺ 掌長肌
❻ 外展拇長肌
❼ 拇對指肌
❽ 外展拇短肌
❾ 屈拇短肌
❿ 掌短肌
⓫ 外展小指肌
⓬ 屈小指短肌
⓭ 內收拇肌
⓮ 蚓狀肌
⓯ 屈指淺肌

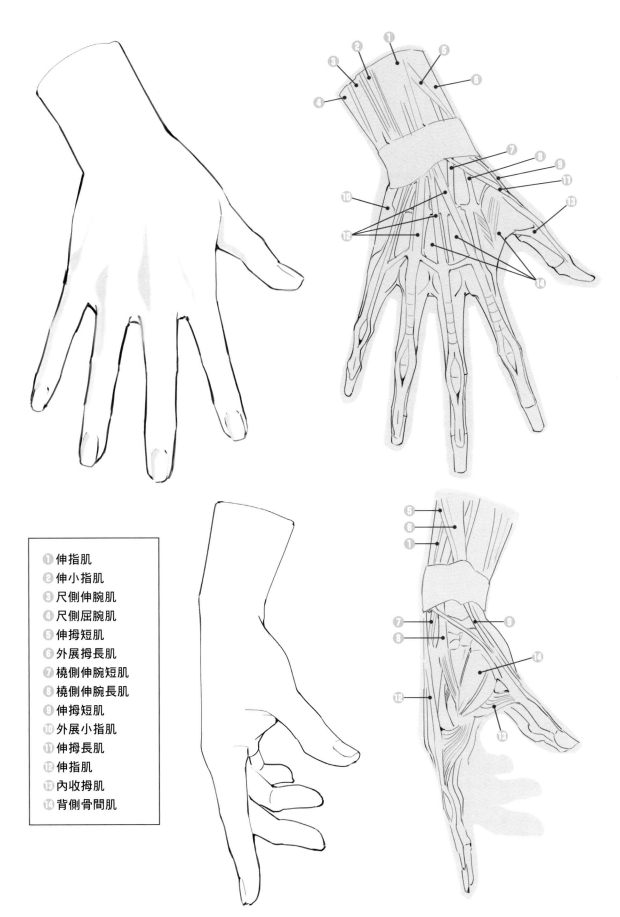

① 伸指肌
② 伸小指肌
③ 尺側伸腕肌
④ 尺側屈腕肌
⑤ 伸拇短肌
⑥ 外展拇長肌
⑦ 橈側伸腕短肌
⑧ 橈側伸腕長肌
⑨ 伸拇短肌
⑩ 外展小指肌
⑪ 伸拇長肌
⑫ 伸指肌
⑬ 內收拇肌
⑭ 背側骨間肌

美麗肌肉存在於好幾個部位

藉由描繪肌肉
讓體格呈現穩定感

除了手臂和腿部等淺顯易懂的肌肉,在肩膀與脖子也有肌肉存在。如右圖左邊,沒有肌肉的角色線條銳利,身體的印象淡薄。
右圖右邊的肌肉發達的角色,給予觀看者具有穩定感的印象。

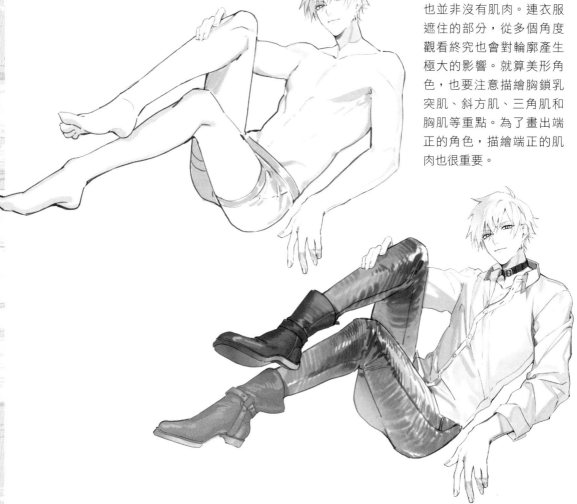

端正的肌肉改變印象

即使看起來苗條的角色,也並非沒有肌肉。連衣服遮住的部分,從多個角度觀看終究也會對輪廓產生極大的影響。就算美形角色,也要注意描繪胸鎖乳突肌、斜方肌、三角肌和胸肌等重點。為了畫出端正的角色,描繪端正的肌肉也很重要。

第2章
各種肌肉的畫法

各個肌肉的呈現方式／苗條體型

雖然苗條卻勻稱的瘦削肌
肉體型。由於並非瘦削型，
所以要充分描繪肌肉的存
在。

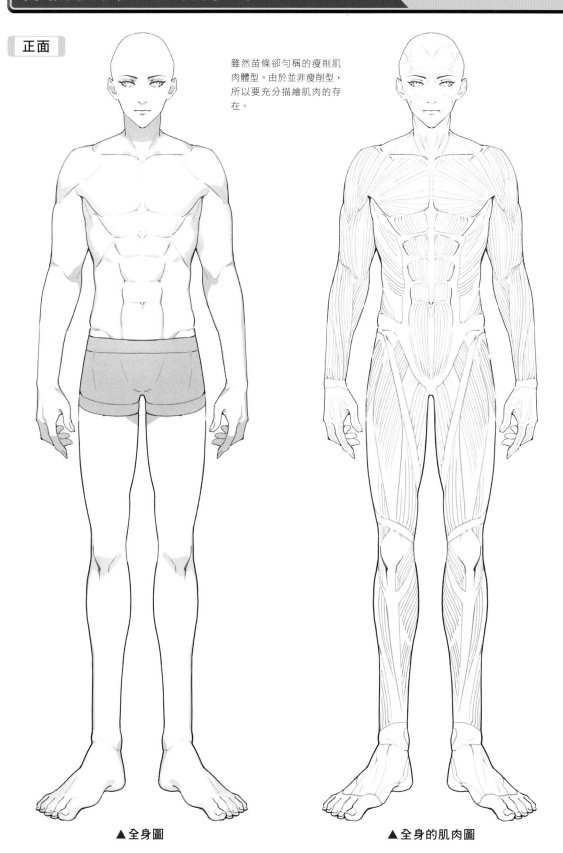

▲全身圖　　　　　　　▲全身的肌肉圖

軀幹的剖面圖

白色部分是內臟，黃色部分是指肌肉和脂肪。因為是取得平衡的肉體，所以肌肉的比率在全身沒什麼差異。在腦中掌握全身肌肉的比例吧！

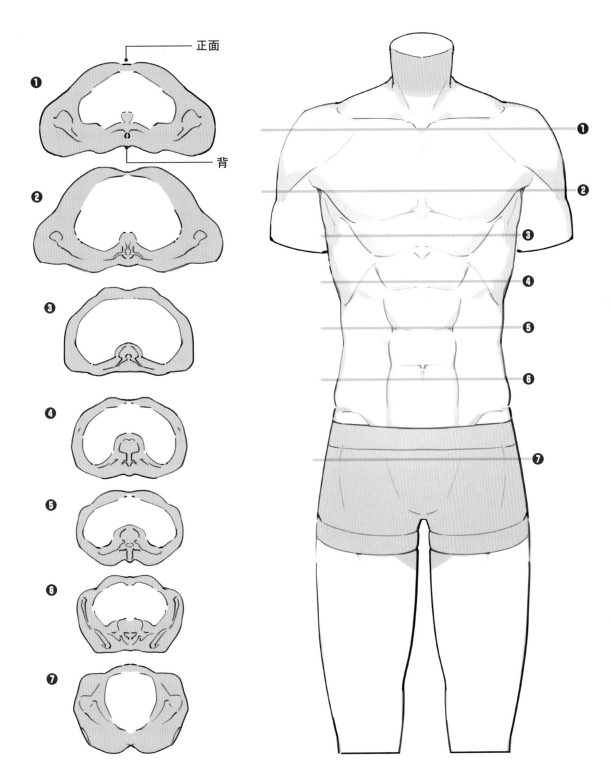

正面

背

❶
❷
❸
❹
❺
❻
❼

側面

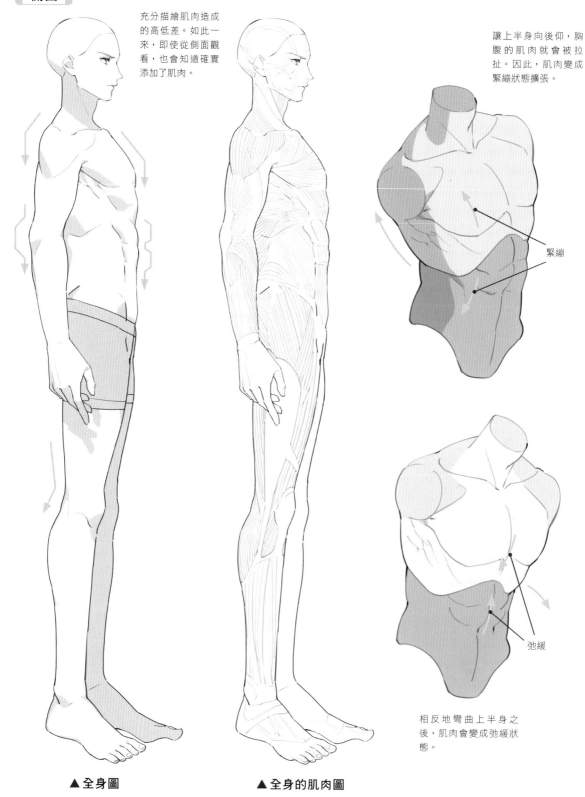

充分描繪肌肉造成的高低差。如此一來,即使從側面觀看,也會知道確實添加了肌肉。

讓上半身向後仰,胸腹的肌肉就會被拉扯。因此,肌肉變成緊繃狀態擴張。

緊繃

弛緩

相反地彎曲上半身之後,肌肉會變成弛緩狀態。

▲ 全身圖 ▲ 全身的肌肉圖

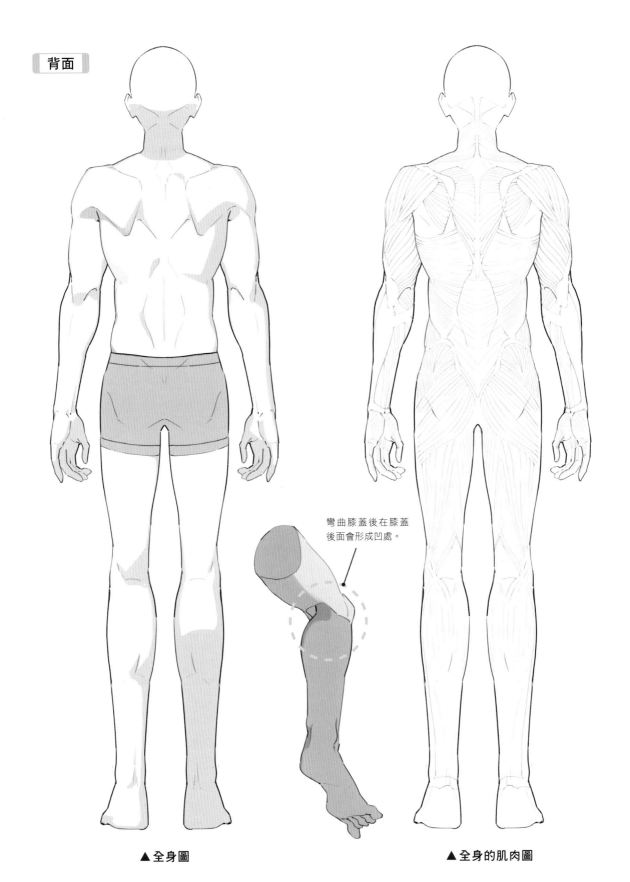

彎曲膝蓋後在膝蓋
後面會形成凹處。

▲ 全身圖　　　　　　　　　　　　　　　▲ 全身的肌肉圖

各個肌肉的畫法／苗條體型

❶ 大塊

配合骨骼畫出塊狀
的輪廓。大致畫即
可。

❷ 塊狀化

沿著輪廓在身體加上
肉。注意人體獨特的圓
弧與突出。

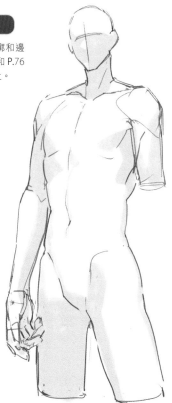

❸ 潤飾

畫出肌肉的輪廓和邊
界線。把 P.12 和 P.76
的肌肉放在心上。

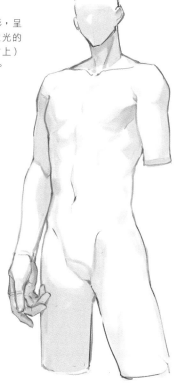

❹ 細節

在肌肉添加陰影，呈
現存在感。設定光的
方向（這時為右上）
反過來加上影子。

顏色的上色方法／苗條體型

① 塗底

首先用 1 種顏色將
身體塗底。

② 加上影子

在腋下、腹肌和鎖骨的
凹處等加上影子。

③ 整體影子

畫上影子呈現稍微加上的
肌肉隆起。

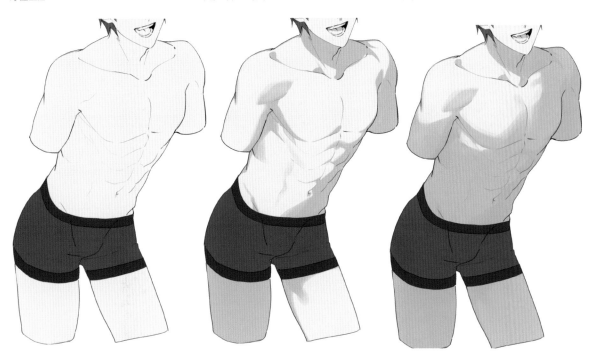

④ 細微的陰影

分別塗成陰影中較深的
部分、較淡的部分。

⑤ 收尾

明確畫出有無畫影子的差別。
光影的階層越細，呈現的形
狀就越真實。

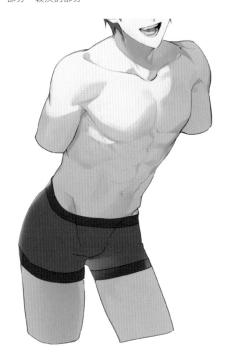
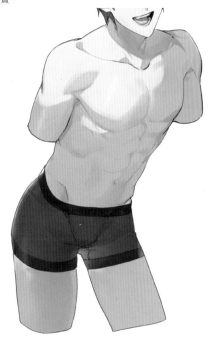

各個肌肉的角度／苗條體型

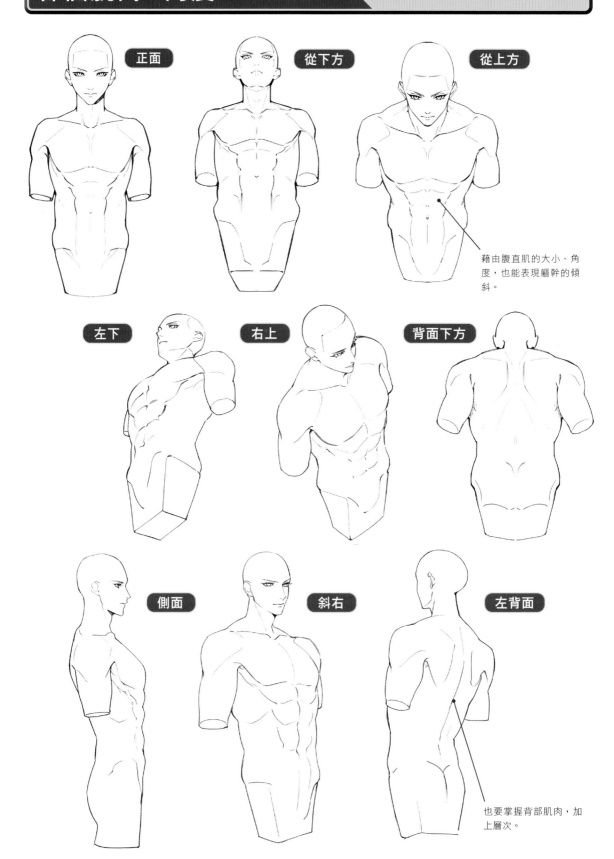

正面

從下方

從上方

藉由腹直肌的大小、角度，也能表現軀幹的傾斜。

左下

右上

背面下方

側面

斜右

左背面

也要掌握背部肌肉，加上層次。

從各種角度觀看的苗條體型

由於是瘦削肌肉體型，乍看之下肌肉較少，不過在肩膀和胸部有充分的厚度。正確地描繪腹肌的六塊肌也能表現肌肉。

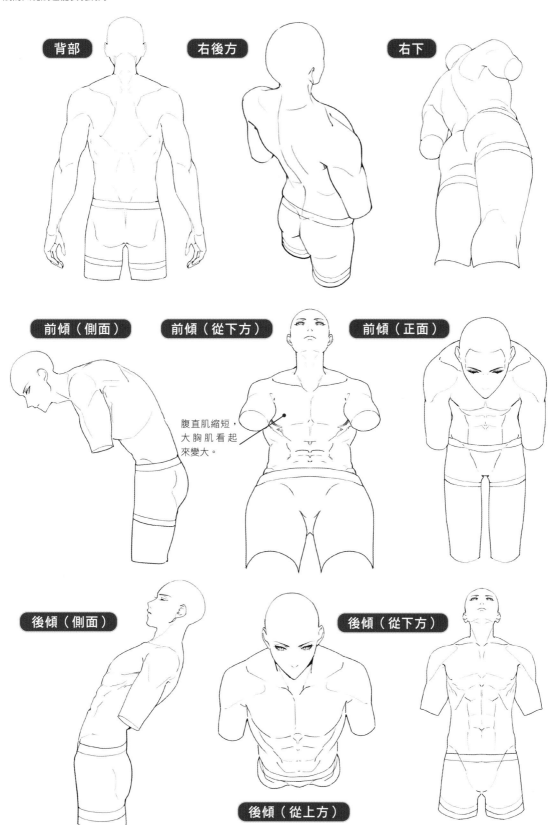

背部

右後方

右下

前傾（側面）

前傾（從下方）

前傾（正面）

腹直肌縮短，大胸肌看起來變大。

後傾（側面）

後傾（從下方）

後傾（從上方）

手臂的肌肉／苗條體型

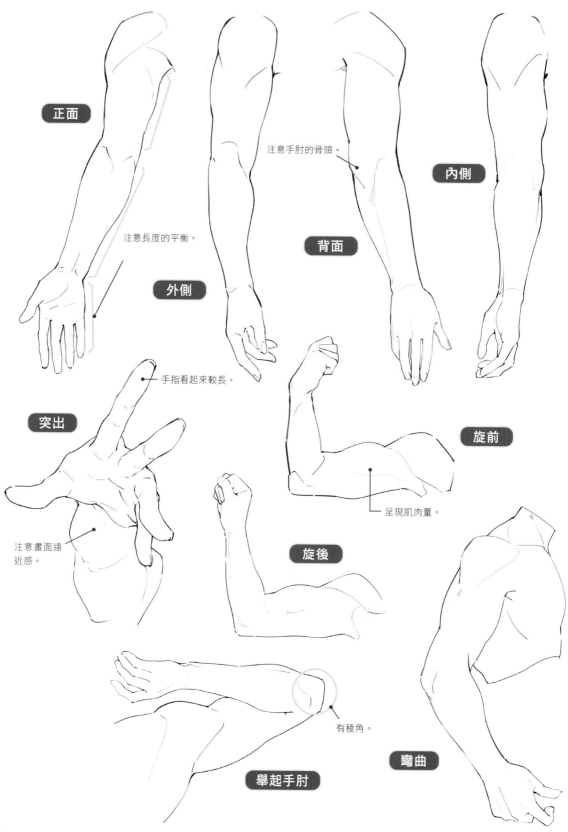

正面

注意長度的平衡。

外側

突出

注意畫面遠近感。

手指看起來較長。

注意手肘的骨頭。

背面

內側

旋前

呈現肌肉量。

旋後

舉起手肘

有稜角。

彎曲

腿部的肌肉／苗條體型

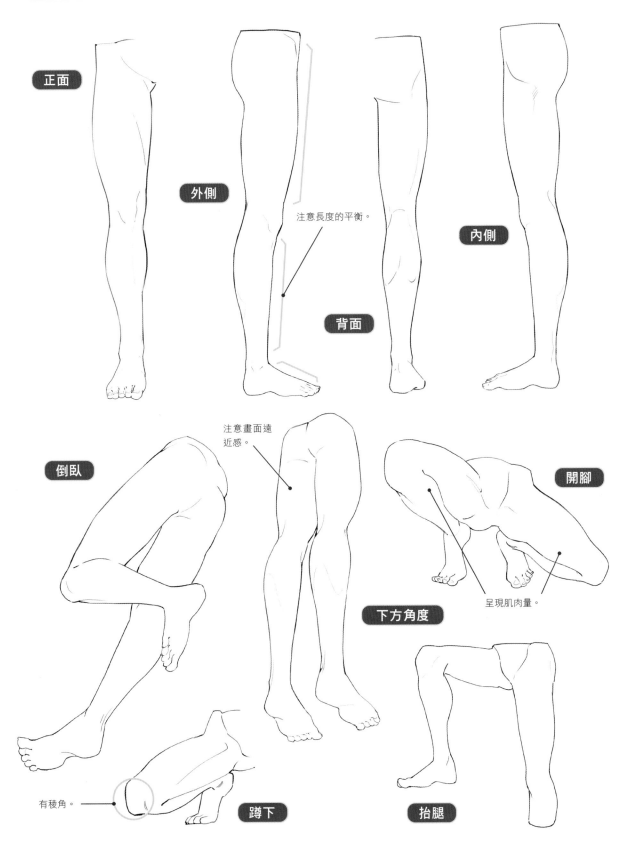

正面

外側

注意長度的平衡。

內側

背面

倒臥

注意畫面遠近感。

開腳

下方角度

呈現肌肉量。

有稜角。

蹲下

抬腿

85

各個肌肉的呈現方式／肌肉發達體型

正面

接近現實中的運動員的體型。稍微抑制輪廓的鼓起，確實表現各肌肉的凹凸。

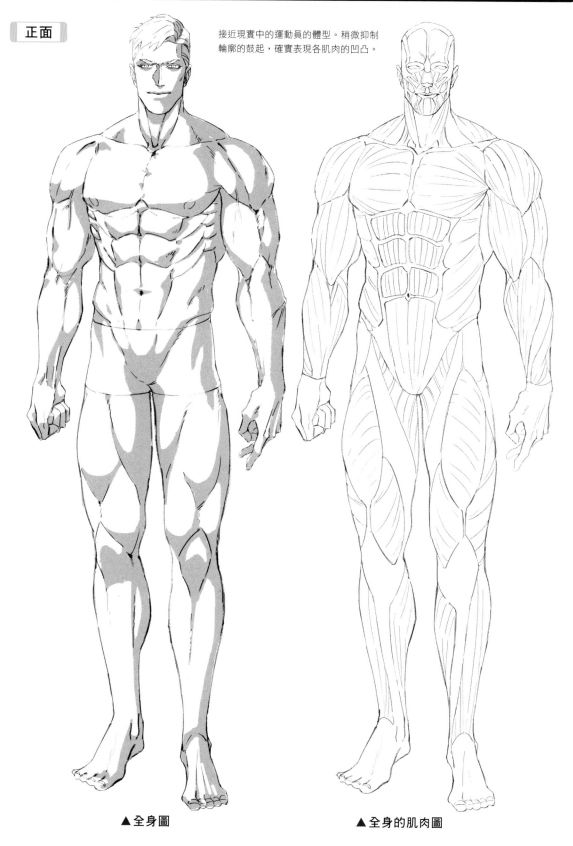

▲全身圖　　　　　　　　　▲全身的肌肉圖

軀幹的剖面圖

由於大胸肌使胸部變厚。從肋骨下方
到骨盆，軀幹的粗細整體幾乎均等。
即使和苗條體型比較，肌肉量也增加
許多。

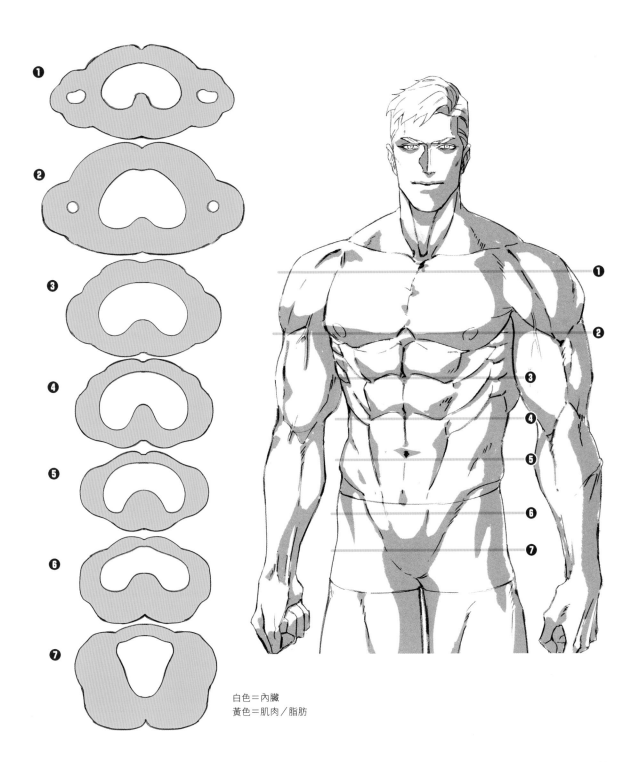

白色＝內臟
黃色＝肌肉／脂肪

各個肌肉的呈現方式／肌肉發達體型

側面

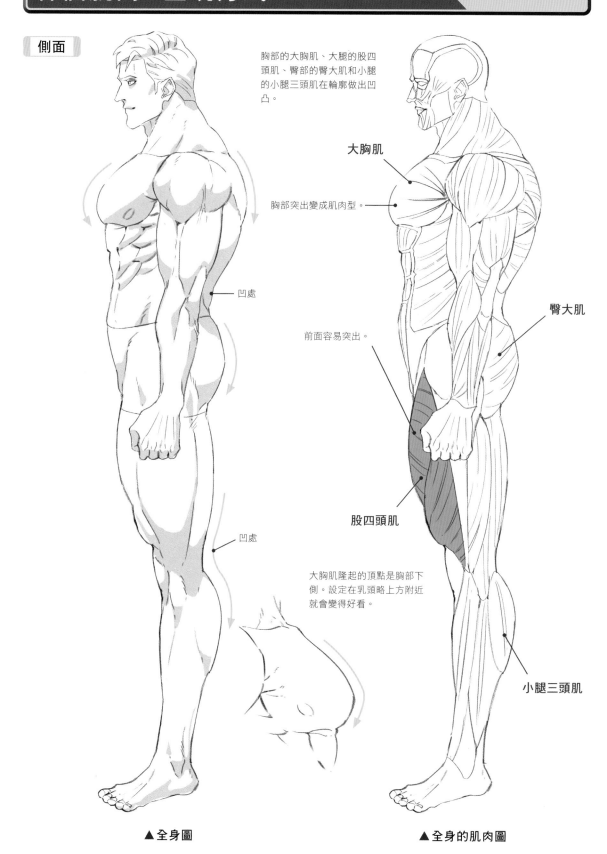

胸部的大胸肌、大腿的股四頭肌、臀部的臀大肌和小腿的小腿三頭肌在輪廓做出凹凸。

大胸肌

胸部突出變成肌肉型。

臀大肌

凹處

前面容易突出。

股四頭肌

凹處

大胸肌隆起的頂點是胸部下側。設定在乳頭略上方附近就會變得好看。

小腿三頭肌

▲全身圖

▲全身的肌肉圖

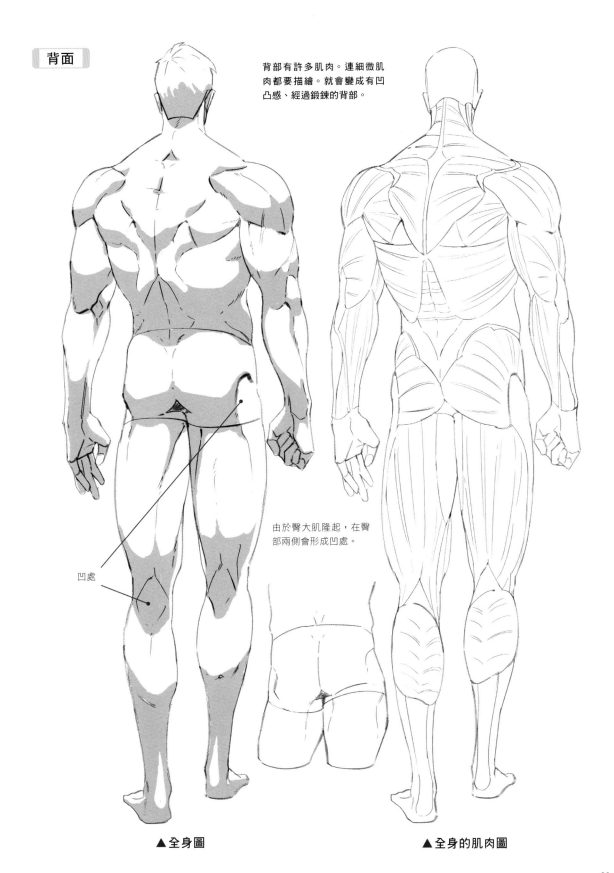

背面

背部有許多肌肉。連細微肌肉都要描繪。就會變成有凹凸感、經過鍛鍊的背部。

由於臀大肌隆起，在臀部兩側會形成凹處。

凹處

▲全身圖　　　　　　　　　　　▲全身的肌肉圖

各個肌肉的畫法／肌肉發達體型

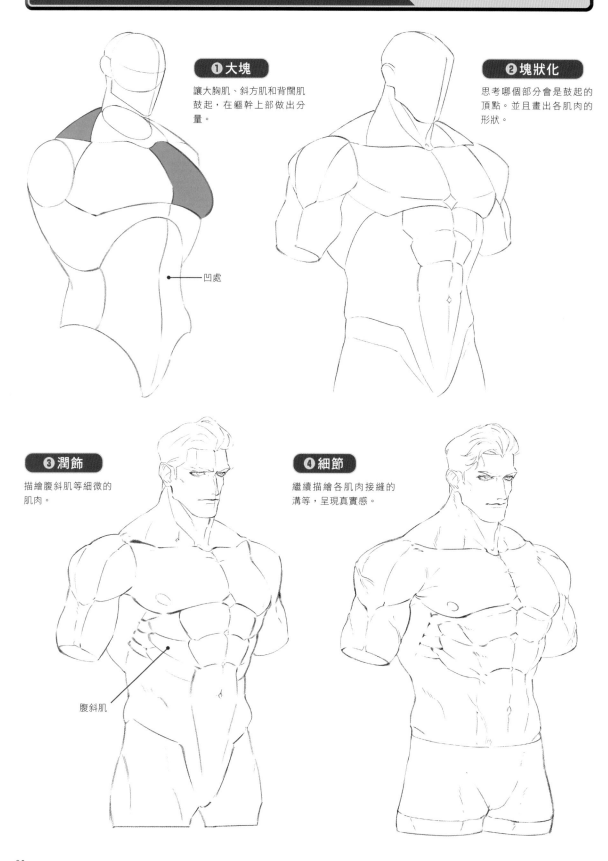

① 大塊

讓大胸肌、斜方肌和背闊肌鼓起，在軀幹上部做出分量。

凹處

② 塊狀化

思考哪個部分會是鼓起的頂點。並且畫出各肌肉的形狀。

③ 潤飾

描繪腹斜肌等細微的肌肉。

腹斜肌

④ 細節

繼續描繪各肌肉接縫的溝等，呈現真實感。

顏色的上色方法／肌肉發達體型

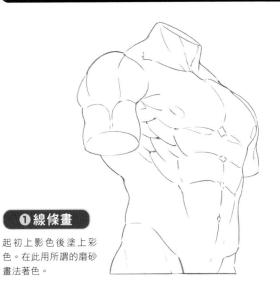

①線條畫

起初上影色後塗上彩色。在此用所謂的磨砂畫法著色。

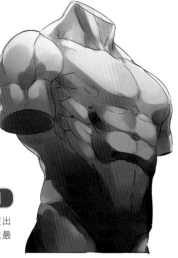

②影子草圖

大致落下影子，畫出肌肉的形狀。注意最深的部分。

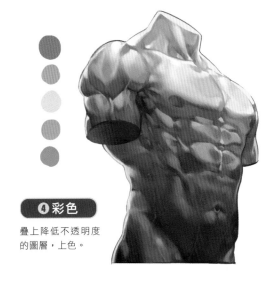

③細微的陰影

描繪細微的陰影和高光。越精細地追求就會越真實。

④彩色

疊上降低不透明度的圖層，上色。

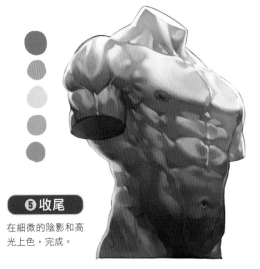

⑤收尾

在細微的陰影和高光上色，完成。

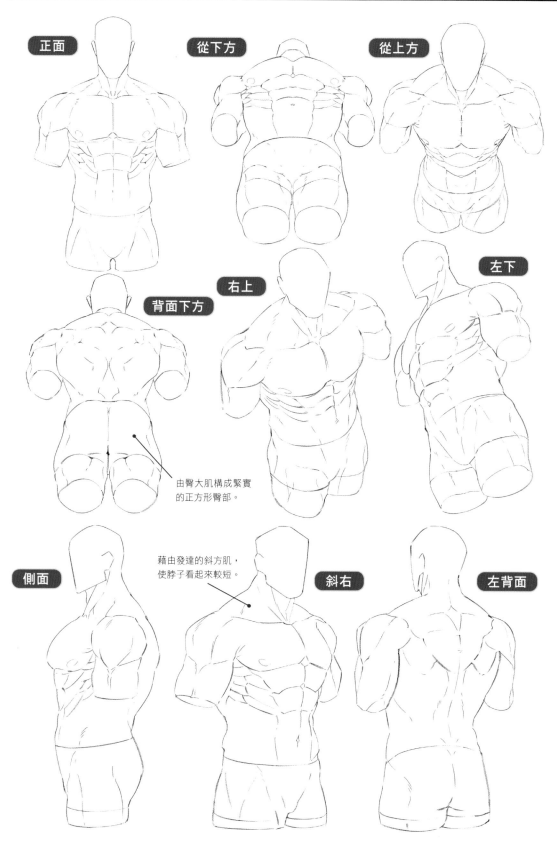

正面

從下方

從上方

背面下方

右上

左下

由臀大肌構成緊實的正方形臀部。

側面

藉由發達的斜方肌，使脖子看起來較短。

斜右

左背面

從各種角度觀看的肌肉發達體型

確實畫出每一條肌肉的界線，無論從哪個角度看都知道肌肉肥大。尤其胸膛的厚度增加，身體整體的厚度也增大。

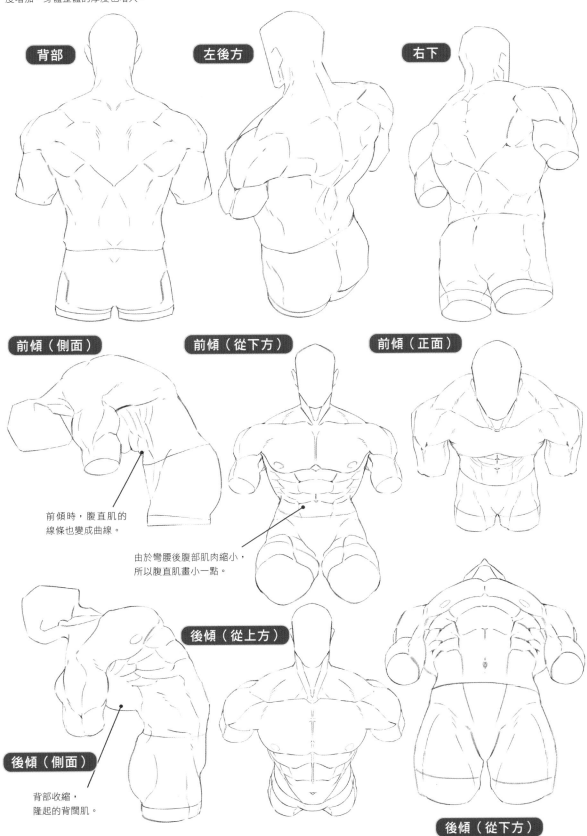

背部

左後方

右下

前傾（側面）

前傾（從下方）

前傾（正面）

前傾時，腹直肌的線條也變成曲線。

由於彎腰後腹部肌肉縮小，所以腹直肌畫小一點。

後傾（從上方）

後傾（側面）

背部收縮，隆起的背闊肌。

後傾（從下方）

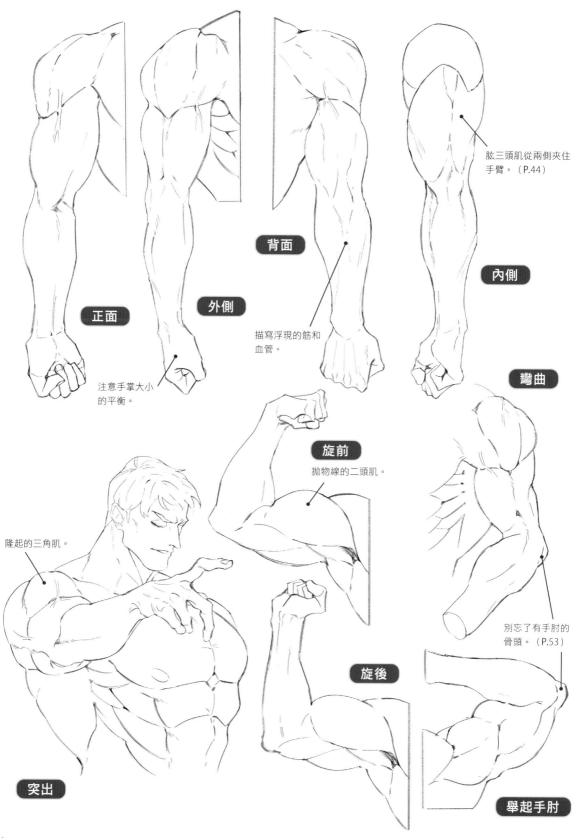

肱三頭肌從兩側夾住
手臂。（P.44）

背面

內側

正面

外側

注意手掌大小
的平衡。

描寫浮現的筋和
血管。

彎曲

旋前

拋物線的二頭肌。

隆起的三角肌。

別忘了有手肘的
骨頭。（P.53）

旋後

突出

舉起手肘

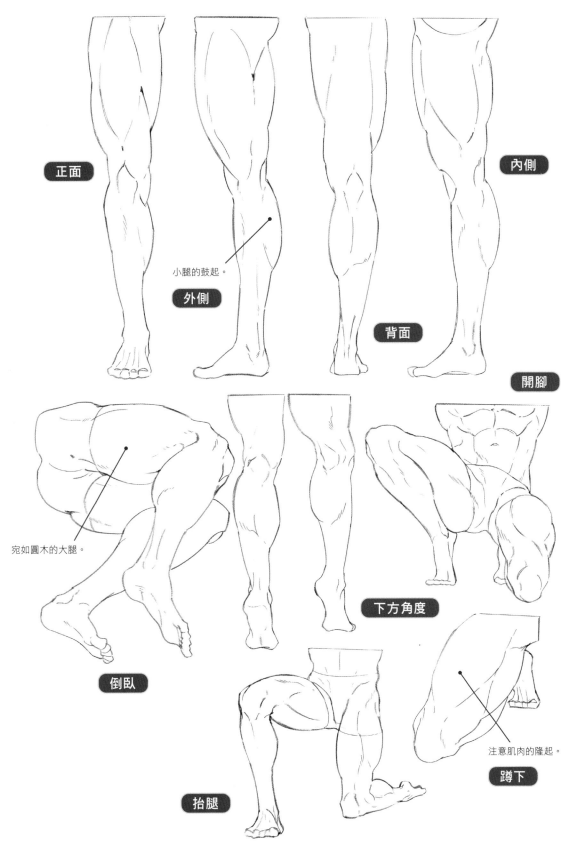

正面

外側

小腿的鼓起。

背面

內側

開腳

宛如圓木的大腿。

下方角度

倒臥

抬腿

注意肌肉的隆起。

蹲下

正面

健美運動員之中也很少見，人類能否勉強到達的肌肉量。

上半身特別發達。發達的大胸肌、從正面也清楚可見的背闊肌等，使隆起的肩膀和正下方形成影子。和這些相比，頭部看起來相當小。

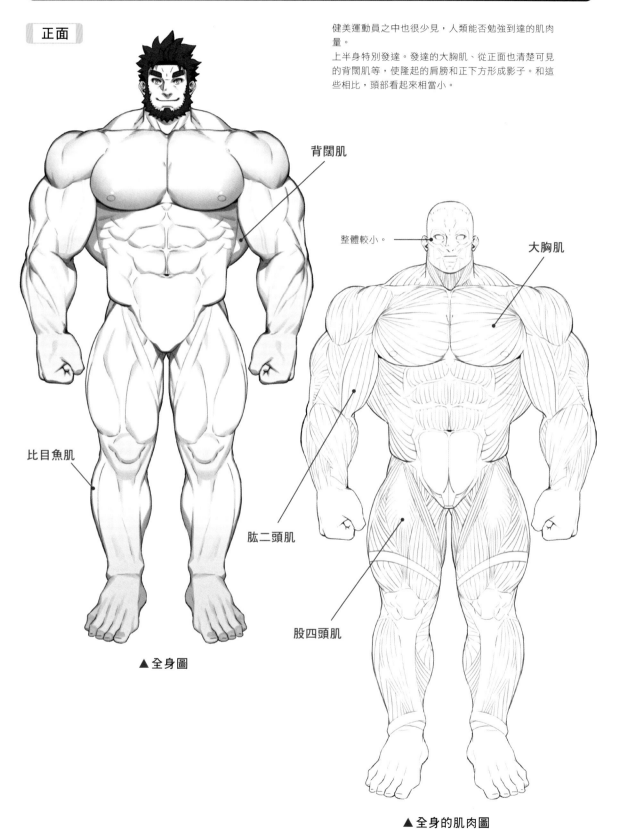

背闊肌

整體較小。

大胸肌

比目魚肌

肱二頭肌

股四頭肌

▲ 全身圖

▲ 全身的肌肉圖

軀幹的剖面圖

肩膀周圍和大胸肌寬度極廣，腰部周圍
緊實且中間細。身體是淺顯易懂的倒三
角形。

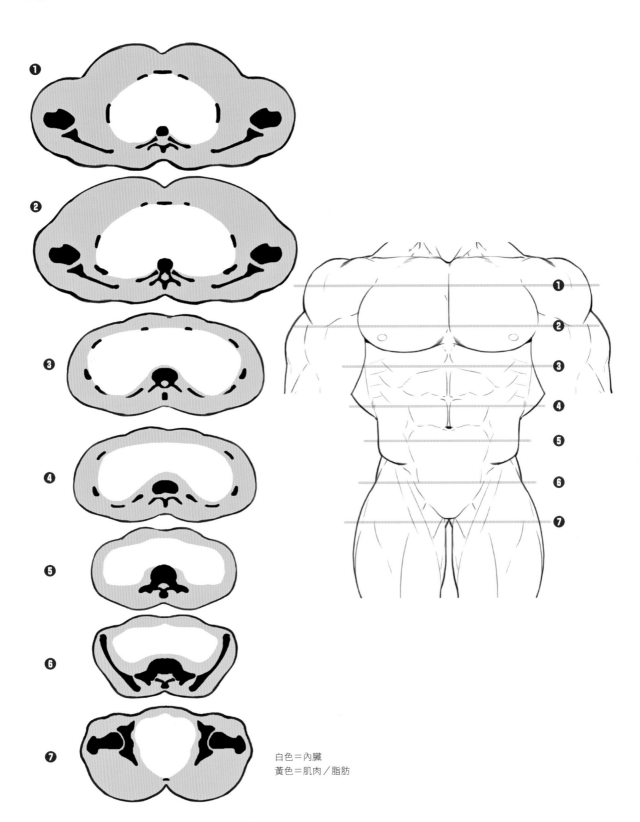

白色＝內臟
黃色＝肌肉／脂肪

各個肌肉的呈現方式／超肌肉體型

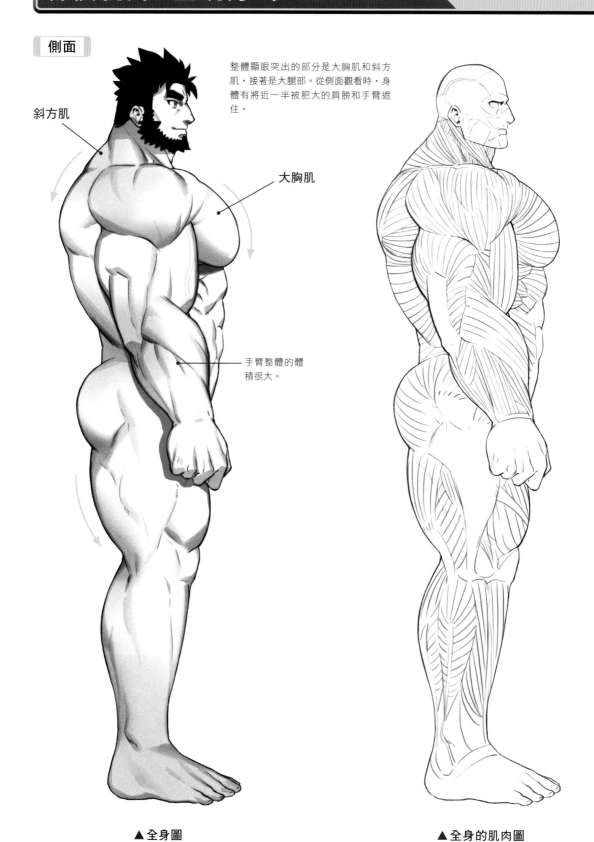

側面

斜方肌

整體顯眼突出的部分是大胸肌和斜方肌，接著是大腿部。從側面觀看時，身體有將近一半被肥大的肩膀和手臂遮住。

大胸肌

手臂整體的體積很大。

▲ 全身圖

▲ 全身的肌肉圖

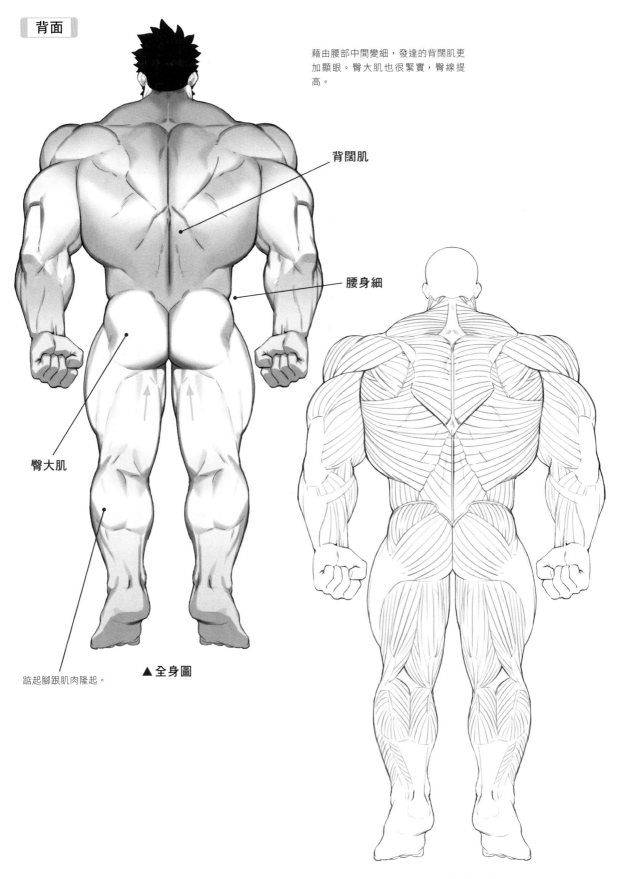

藉由腰部中間變細，發達的背闊肌更
加顯眼。臀大肌也很緊實，臀線提
高。

背闊肌

腰身細

臀大肌

蹬起腳跟肌肉隆起。

▲ 全身圖

▲ 全身的肌肉圖

各肌肉的畫法／超肌肉體型

❶ 大塊

將頭部、大胸肌、腰部周圍
畫成塊狀。先大略畫一下。
粗糙的塊狀即可。

❷ 塊狀化

畫出脖子和腰部。以這
裡為軸，連接大塊做出
人體形狀。也在這裡畫
出肩膀。

❸ 潤飾

注意肌肉是橢圓形，在
塊狀上潤飾。也要注意
各肌肉大小的平衡。

❹ 畫出形狀

肌肉的邊界線並非直線
條，而是以帶有圓弧的
曲線呈現立體感。

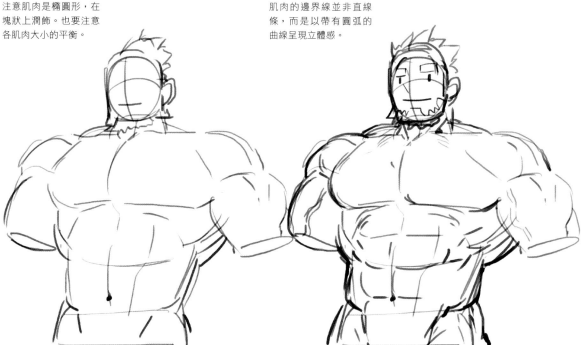

顏色的上色方法／超肌肉體型

❶線條畫

藉由肌肉改變邊界線的粗細。藉此呈現層次。

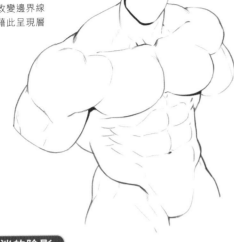

❷塗底

使用較暗的淺褐色，塗滿整體。

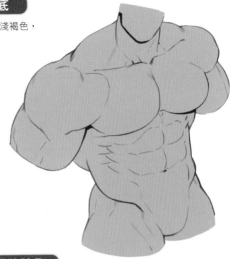

❸較淡的陰影

大致地將影子放在隆起的肌肉的影子部分。掌握立體感。

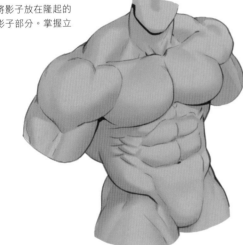

❹較深的陰影

注意反射光，再加上一個階段的暗影。形狀更加清楚。

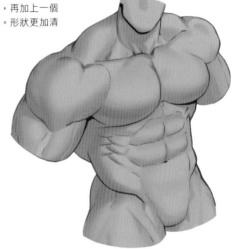

❺高光

用比塗底更亮的顏色畫隆起的肌肉頂點。光從畫面右上方照射。

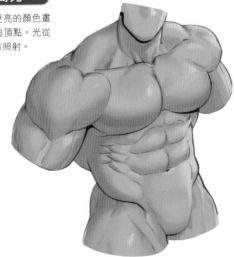

❻收尾・對比

加強對比，施加色調校正，完成有光澤的身體。

各個肌肉的角度／超肌肉體型

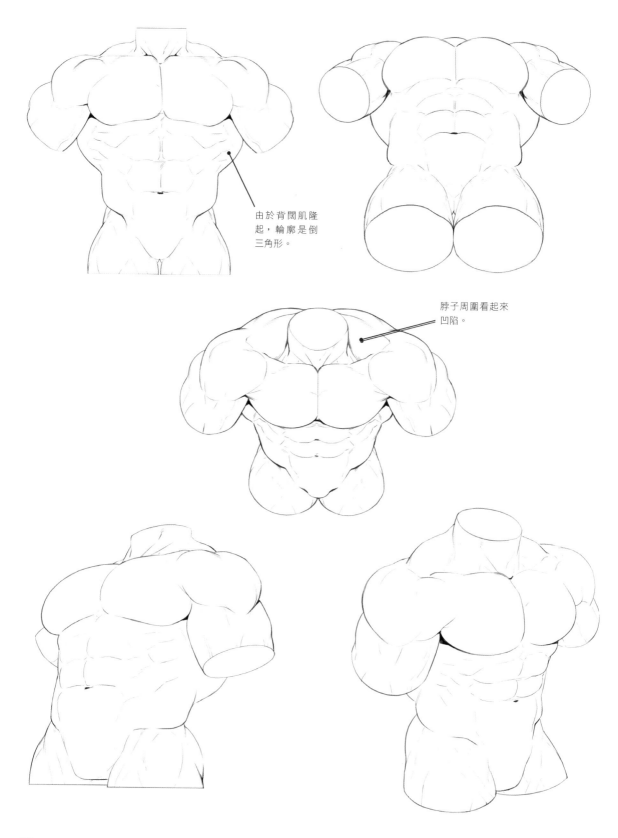

由於背闊肌隆
起，輪廓是倒
三角形。

脖子周圍看起來
凹陷。

超肌肉體型圓圓隆起的大胸肌格外引人注目。肌肉的線條藉由大量使用曲線，給人分量感和不會太僵硬的柔和印象。

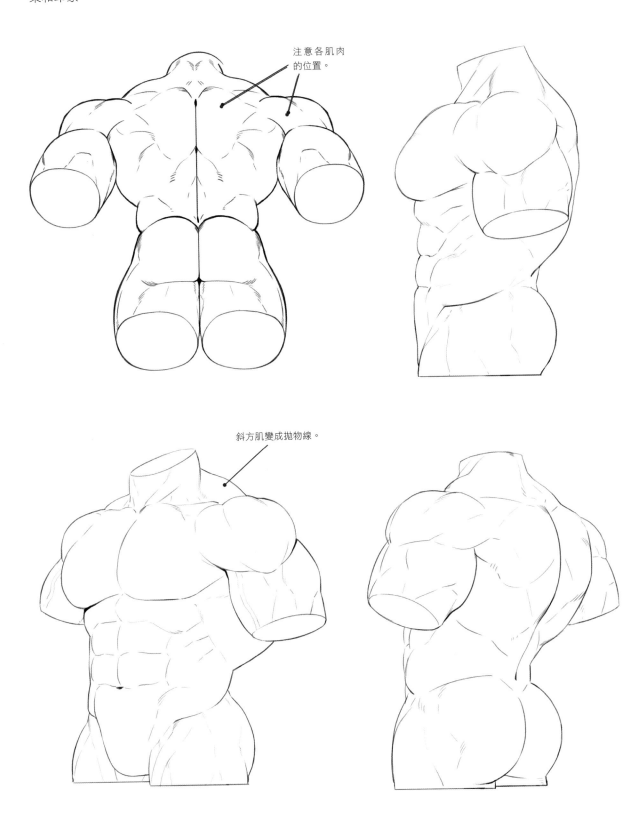

注意各肌肉的位置。

斜方肌變成拋物線。

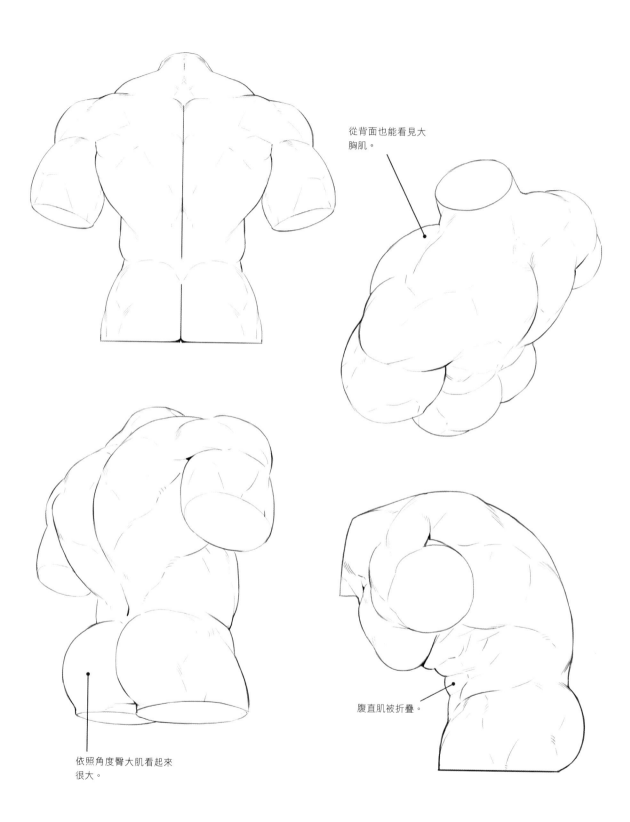

從背面也能看見大胸肌。

依照角度臀大肌看起來很大。

腹直肌被折疊。

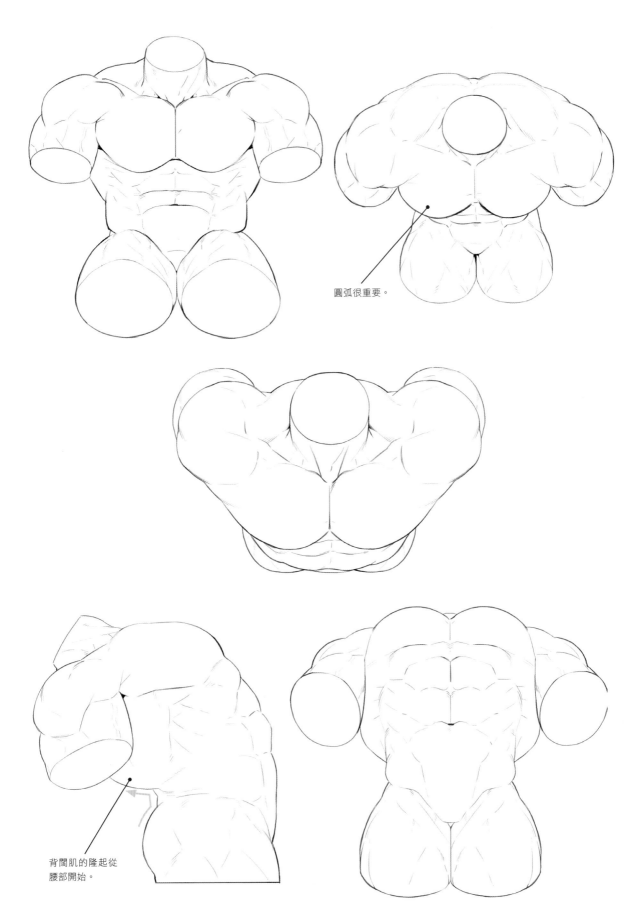

圓弧很重要。

背闊肌的隆起從
腰部開始。

手臂的肌肉／超肌肉體型

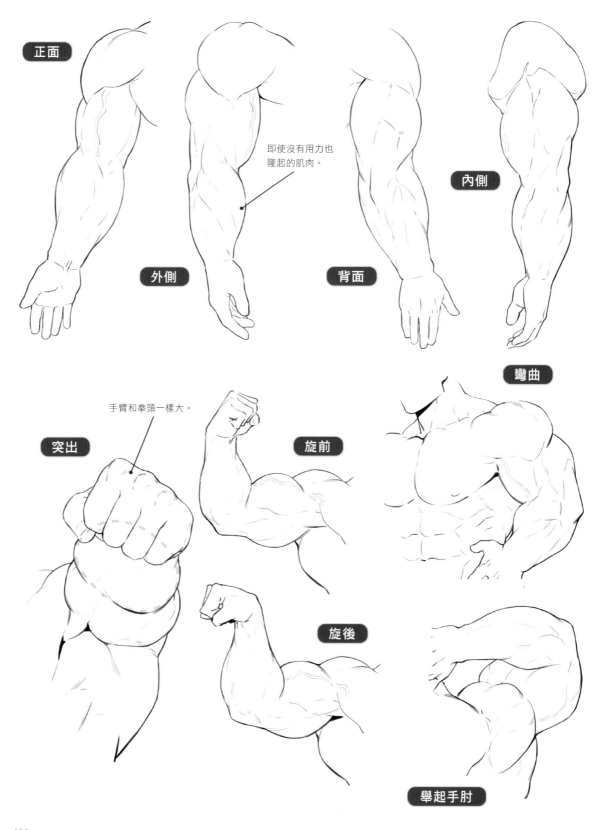

正面

外側

即使沒有用力也
隆起的肌肉。

背面

內側

彎曲

突出

手臂和拳頭一樣大。

旋前

旋後

舉起手肘

腿部的肌肉／超肌肉體型

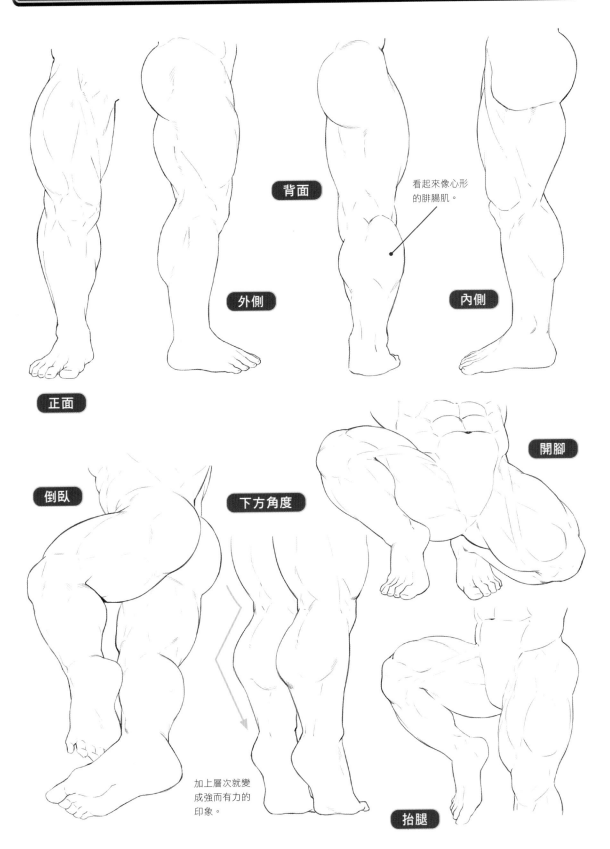

背面

看起來像心形
的腓腸肌。

外側

內側

正面

倒臥

下方角度

加上層次就變
成強而有力的
印象。

開腳

抬腿

各個肌肉的呈現方式／怪物體型

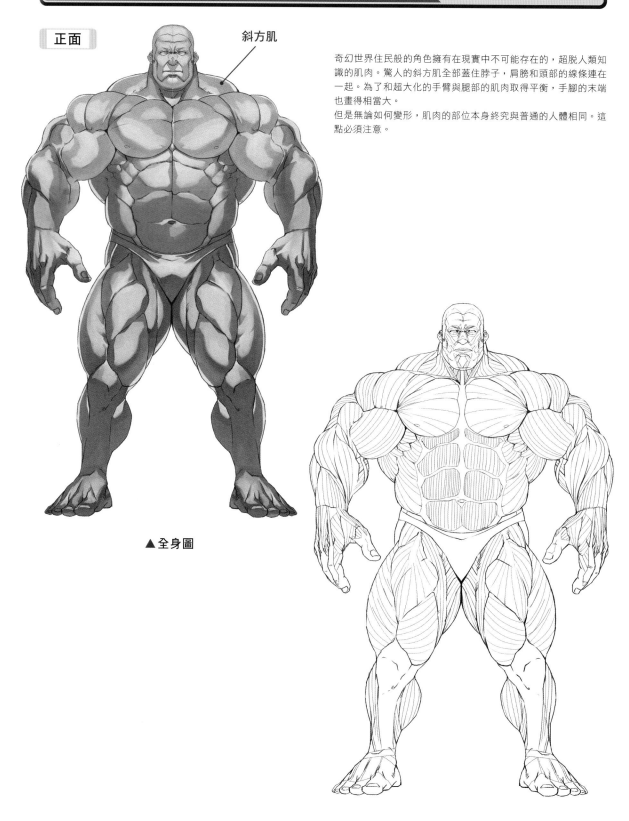

正面

斜方肌

奇幻世界住民般的角色擁有在現實中不可能存在的，超脫人類知識的肌肉。驚人的斜方肌全部蓋住脖子，肩膀和頭部的線條連在一起。為了和超大化的手臂與腿部的肌肉取得平衡，手腳的末端也畫得相當大。

但是無論如何變形，肌肉的部位本身終究與普通的人體相同。這點必須注意。

▲ 全身圖

▲ 全身的肌肉圖

軀幹的剖面圖

雖然肌肉很誇張，不過骨骼和內臟的
位置與普通的人體沒什麼差別。內臟
比起苗條體型等也相當大。

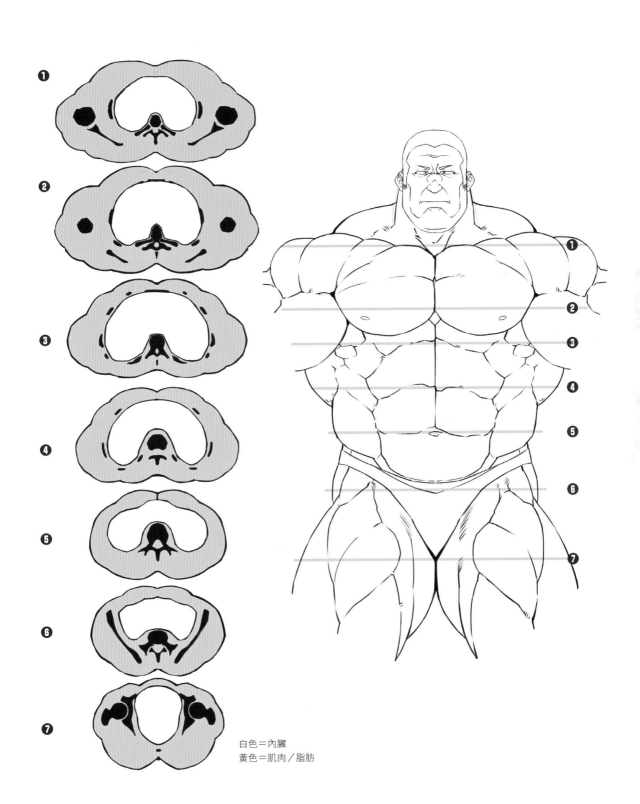

白色＝內臟
黃色＝肌肉／脂肪

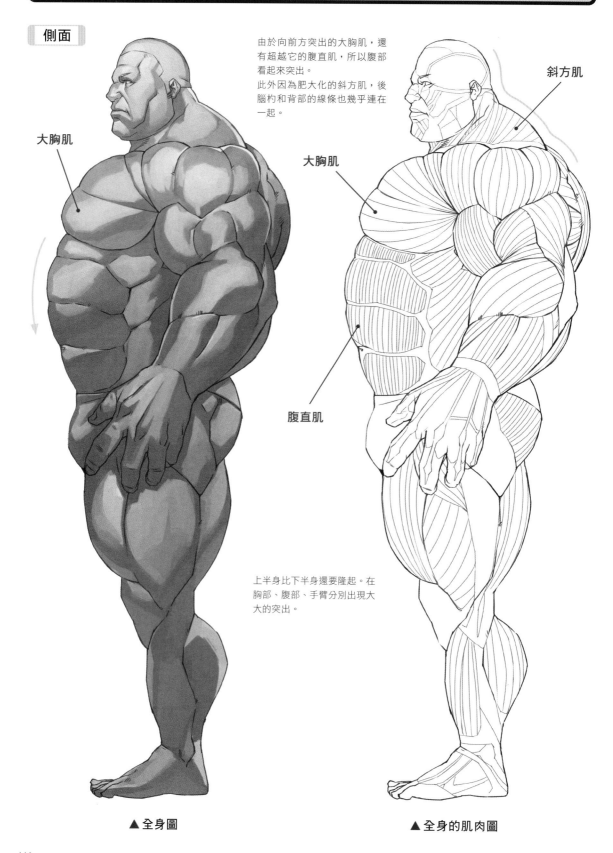

側面

由於向前方突出的大胸肌,還有超越它的腹直肌,所以腹部看起來突出。
此外因為肥大化的斜方肌,後腦杓和背部的線條也幾乎連在一起。

大胸肌

斜方肌

大胸肌

腹直肌

上半身比下半身還要隆起。在胸部、腹部、手臂分別出現大大的突出。

▲ 全身圖

▲ 全身的肌肉圖

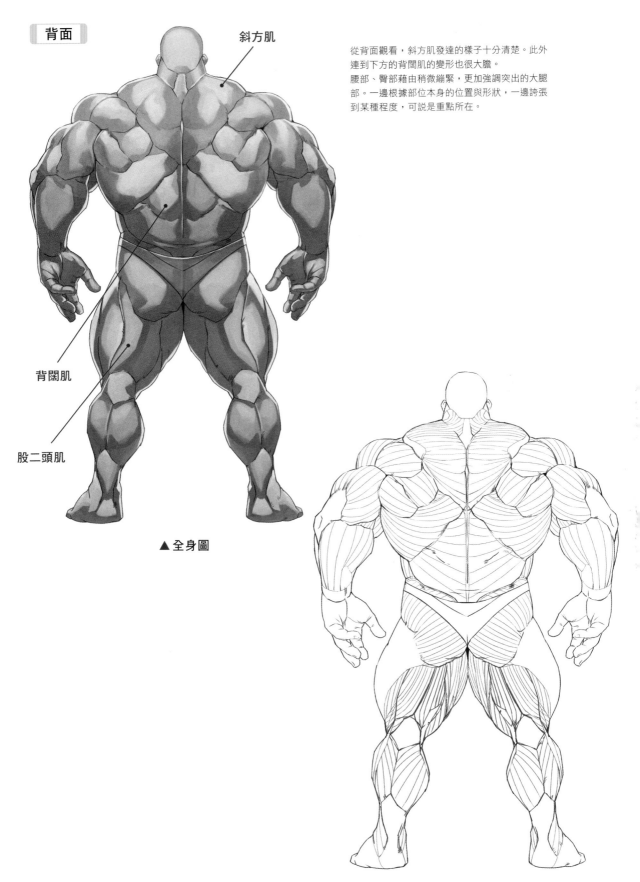

背面

斜方肌

從背面觀看，斜方肌發達的樣子十分清楚。此外連到下方的背闊肌的變形也很大膽。
腰部、臀部藉由稍微繃緊，更加強調突出的大腿部。一邊根據部位本身的位置與形狀，一邊誇張到某種程度，可說是重點所在。

背闊肌

股二頭肌

▲ 全身圖

▲ 全身的肌肉圖

各肌肉的畫法／怪物體型

❶骨骼

為了支撐厚實的胸肌，骨骼也畫大一點。尤其胸廓與頸椎必須畫得又大又粗。

❷塊狀化

以骨骼隆起的印象，大致區分肌肉的構造。

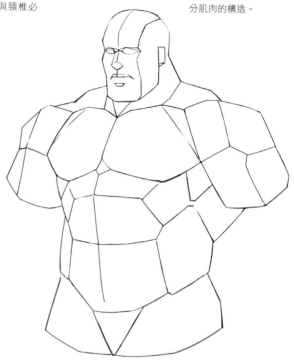

❸潤飾

沿著肌肉的界線，讓肌肉更加隆起。繼續加上高低差，呈現立體感。

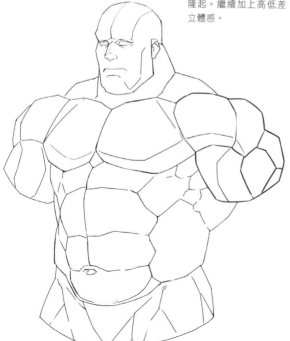

❹細節

以帶有圓弧的線條平滑地收尾。始終要把生物的柔軟感放在心上。

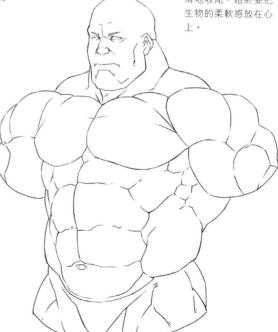

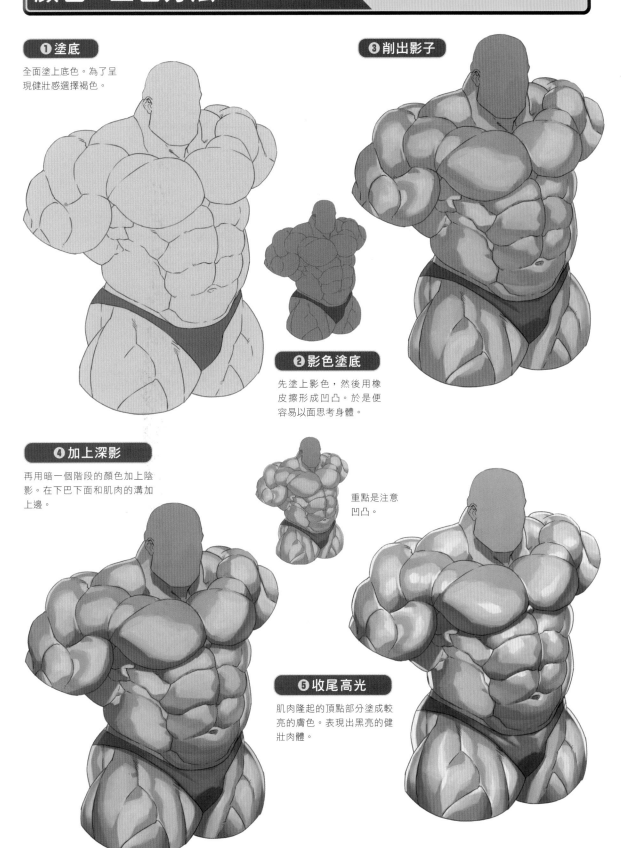

❶塗底

全面塗上底色。為了呈現健壯感選擇褐色。

❸削出影子

❷影色塗底

先塗上影色，然後用橡皮擦形成凹凸。於是便容易以面思考身體。

❹加上深影

再用暗一個階段的顏色加上陰影。在下巴下面和肌肉的溝加上邊。

重點是注意凹凸。

❺收尾高光

肌肉隆起的頂點部分塗成較亮的膚色。表現出黑亮的健壯肉體。

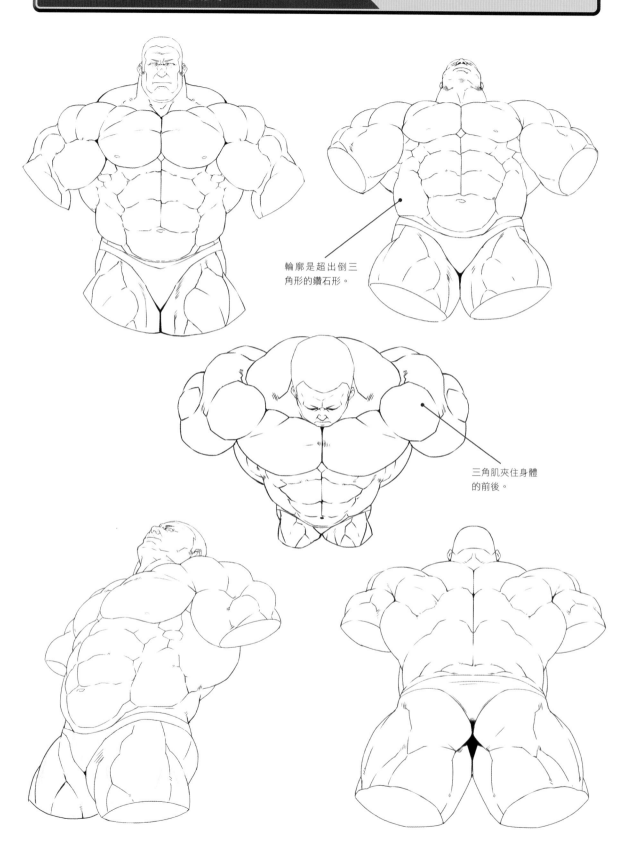

輪廓是超出倒三角形的鑽石形。

三角肌夾住身體的前後。

異常的肌肉彼此推擠般隆起。每一塊肌肉都很巨大。而且確實分割，無論從哪個角度觀看都能確認大塊肌肉。

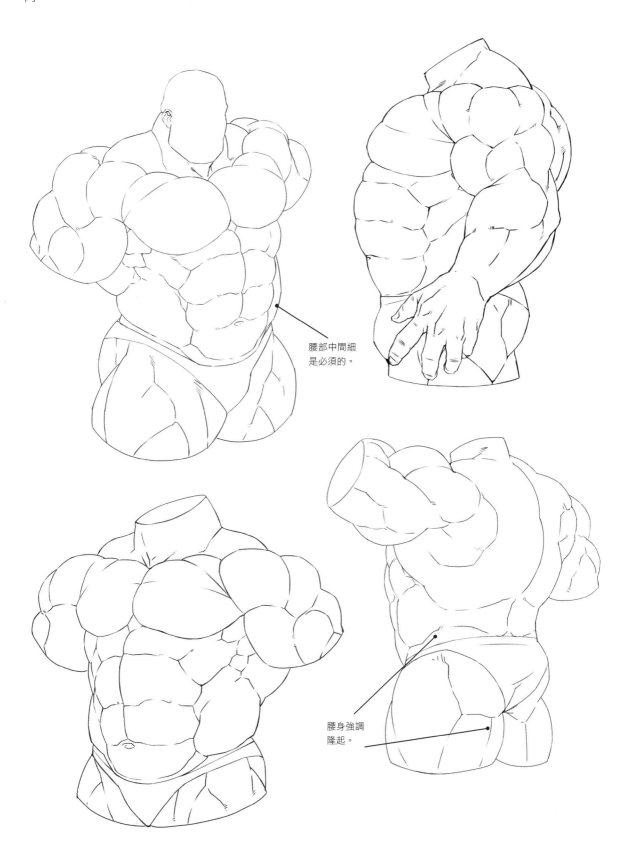

腰部中間細
是必須的。

腰身強調
隆起。

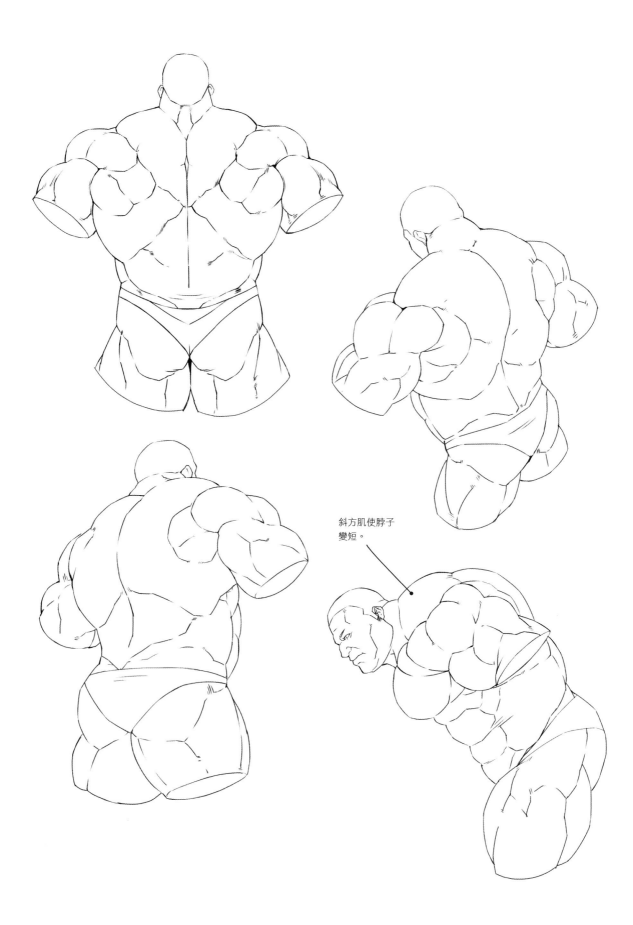

斜方肌使脖子
變短。

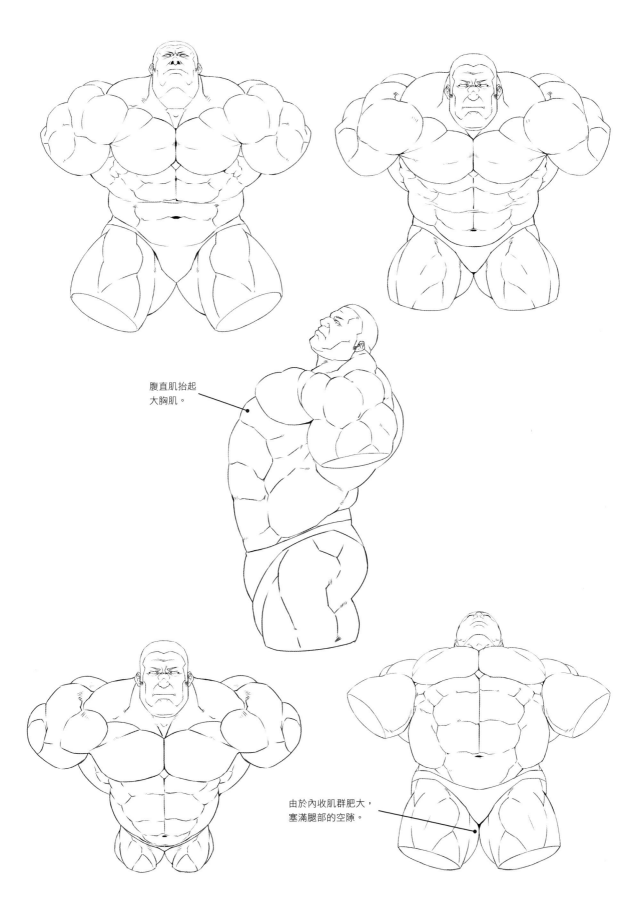

腹直肌抬起
大胸肌。

由於內收肌群肥大，
塞滿腿部的空隙。

117

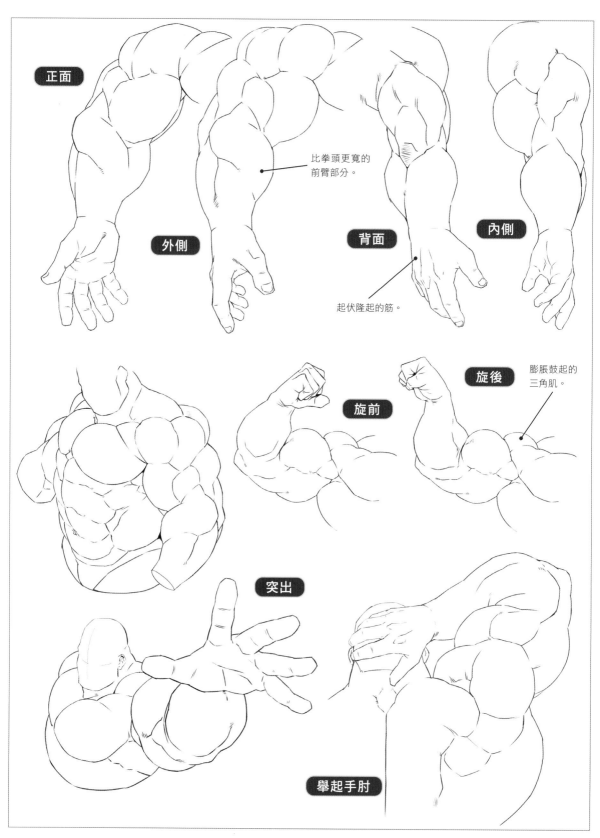

正面

外側

比拳頭更寬的
前臂部分。

背面

內側

起伏隆起的筋。

旋前

旋後

膨脹鼓起的
三角肌。

突出

舉起手肘

腿部的肌肉／怪物體型

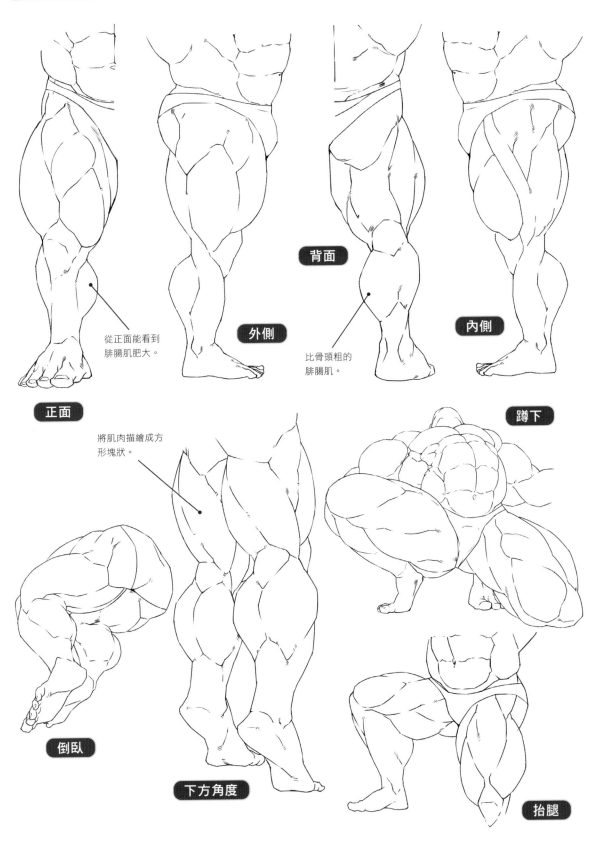

從正面能看到
腓腸肌肥大。

外側

背面

比骨頭粗的
腓腸肌。

內側

正面

蹲下

將肌肉描繪成方
形塊狀。

倒臥

下方角度

抬腿

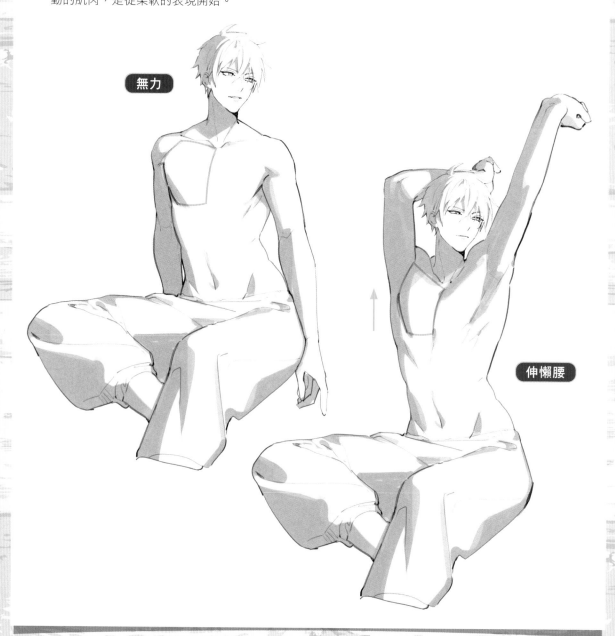

角色的動作與肌肉的性質

姿勢與肌肉的連動

　　人活動身體時，肌肉也會一起活動。肌肉連接到手臂或腿部等可動範圍大的部位時，注意肌肉會隨著該部位的動作改變形狀。

　　胸肌在這當中尤其簡單明瞭，會如下圖般大幅伸縮。

　　胸肌從胸部的中央部連到手臂的骨頭。因此向上伸懶腰時，會和手臂連動被拉扯，變成縱長。

　　肌肉不會像石頭一樣硬。它具有隨著動作重複緊繃與弛緩的「橡膠般的性質」。要記住用力躍動的肌肉，是從柔軟的表現開始。

無力

伸懶腰

第3章
分別描繪
角色

分別描繪角色／苗條體型

全身 基本體型的青年風格角色。能廣泛應用於深具魅力的美形青年角色或主角等。

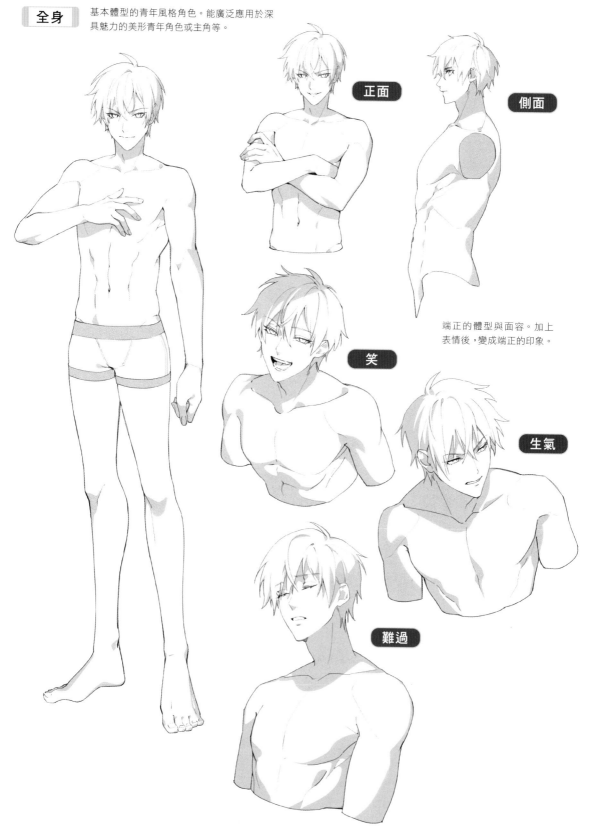

正面

側面

笑

端正的體型與面容。加上表情後，變成端正的印象。

生氣

難過

分別描繪臉部

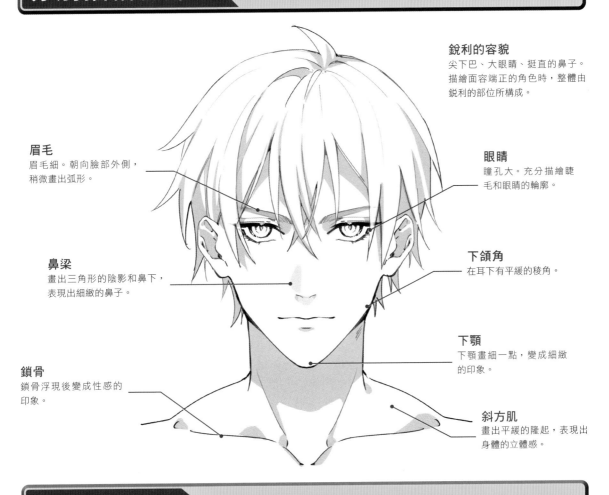

銳利的容貌
尖下巴、大眼睛、挺直的鼻子。描繪面容端正的角色時,整體由銳利的部位所構成。

眉毛
眉毛細。朝向臉部外側,稍微畫出弧形。

眼睛
瞳孔大。充分描繪睫毛和眼睛的輪廓。

鼻梁
畫出三角形的陰影和鼻下,表現出細緻的鼻子。

下頜角
在耳下有平緩的稜角。

下顎
下顎畫細一點,變成細緻的印象。

鎖骨
鎖骨浮現後變成性感的印象。

斜方肌
畫出平緩的隆起,表現出身體的立體感。

臉部的變化

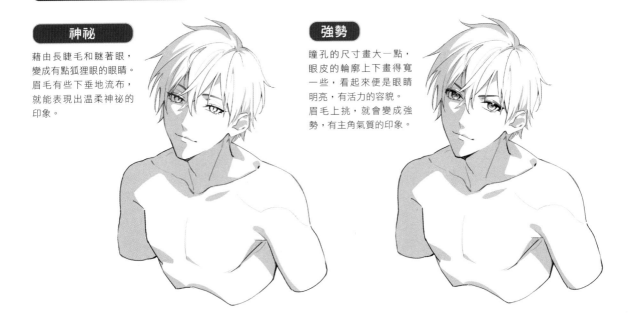

神祕
藉由長睫毛和瞇著眼,變成有點狐狸眼的眼睛。眉毛有些下垂地流布,就能表現出溫柔神祕的印象。

強勢
瞳孔的尺寸畫大一點,眼皮的輪廓上下畫得寬一些,看起來便是眼睛明亮,有活力的容貌。眉毛上挑,就會變成強勢,有主角氣質的印象。

穿上衣服（西裝）

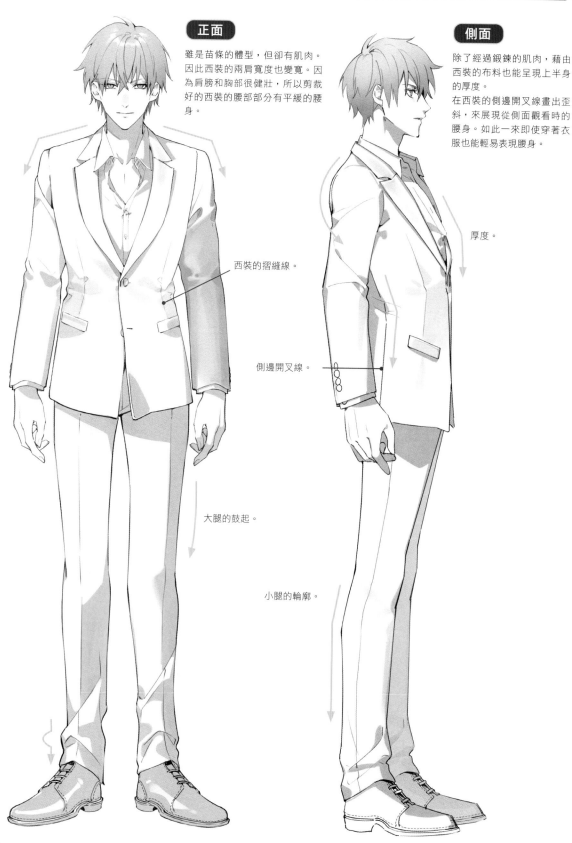

正面

雖是苗條的體型，但卻有肌肉。因此西裝的兩肩寬度也變寬。因為肩膀和胸部很健壯，所以剪裁好的西裝的腰部部分有平緩的腰身。

側面

除了經過鍛鍊的肌肉，藉由西裝的布料也能呈現上半身的厚度。
在西裝的側邊開叉線畫出歪斜，來展現從側面觀看時的腰身。如此一來即使穿著衣服也能輕易表現腰身。

西裝的摺縫線。

厚度。

側邊開叉線。

大腿的鼓起。

小腿的輪廓。

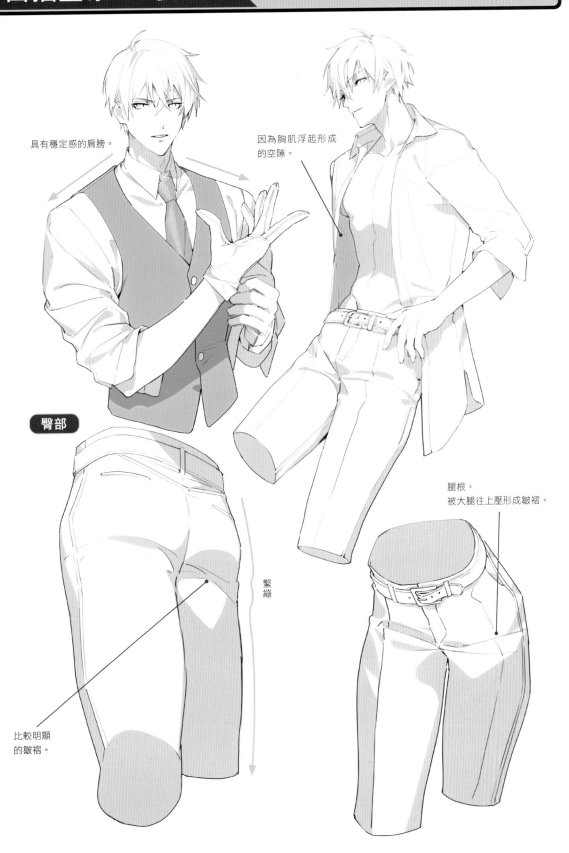

具有穩定感的肩膀。

因為胸肌浮起形成的空隙。

臀部

腿根。
被大腿往上壓形成皺褶。

緊繃

比較明顯的皺褶。

分別描繪角色／肌肉發達體型

全身

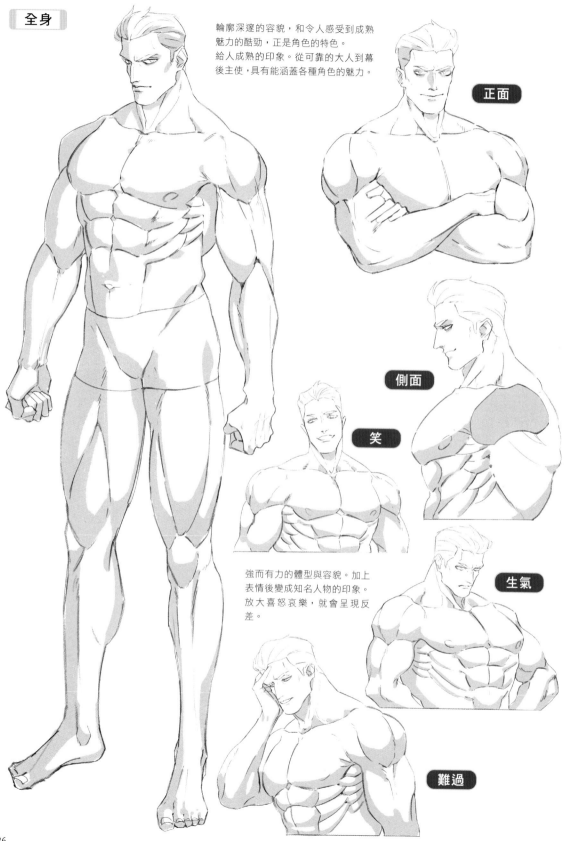

輪廓深邃的容貌,和令人感受到成熟魅力的酷勁,正是角色的特色。
給人成熟的印象。從可靠的大人到幕後主使,具有能涵蓋各種角色的魅力。

正面

側面

笑

強而有力的體型與容貌。加上表情後變成知名人物的印象。放大喜怒哀樂,就會呈現反差。

生氣

難過

分別描繪臉部

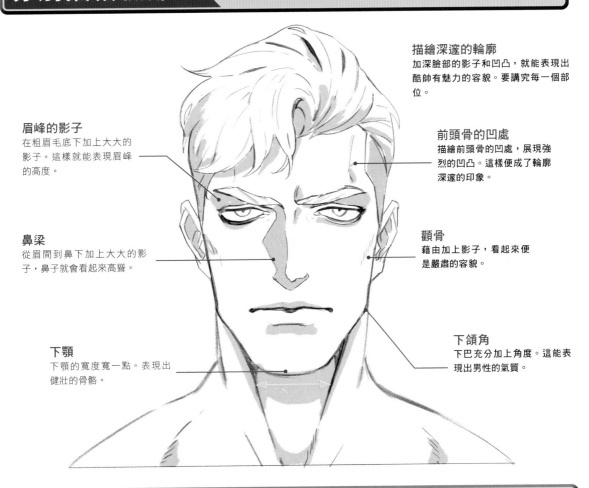

描繪深邃的輪廓
加深臉部的影子和凹凸，就能表現出酷帥有魅力的容貌。要講究每一個部位。

眉峰的影子
在粗眉毛底下加上大大的影子。這樣就能表現眉峰的高度。

前頭骨的凹處
描繪前頭骨的凹處，展現強烈的凹凸。這樣便成了輪廓深邃的印象。

鼻梁
從眉間到鼻下加上大大的影子，鼻子就會看起來高聳。

顴骨
藉由加上影子，看起來便是嚴肅的容貌。

下顎
下顎的寬度寬一點。表現出健壯的骨骼。

下頜角
下巴充分加上角度。這能表現出男性的氣質。

臉部的變化

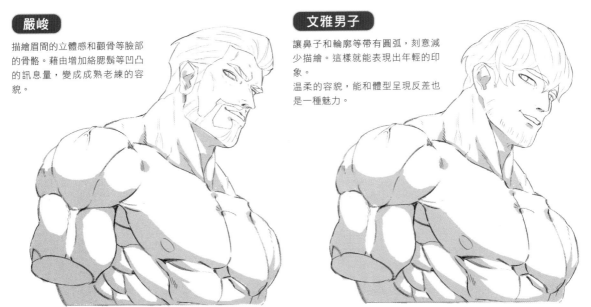

嚴峻
描繪眉間的立體感和顴骨等臉部的骨骼。藉由增加絡腮鬍等凹凸的訊息量，變成成熟老練的容貌。

文雅男子
讓鼻子和輪廓等帶有圓弧，刻意減少描繪。這樣就能表現出年輕的印象。
溫柔的容貌，能和體型呈現反差也是一種魅力。

穿上衣服（西裝）

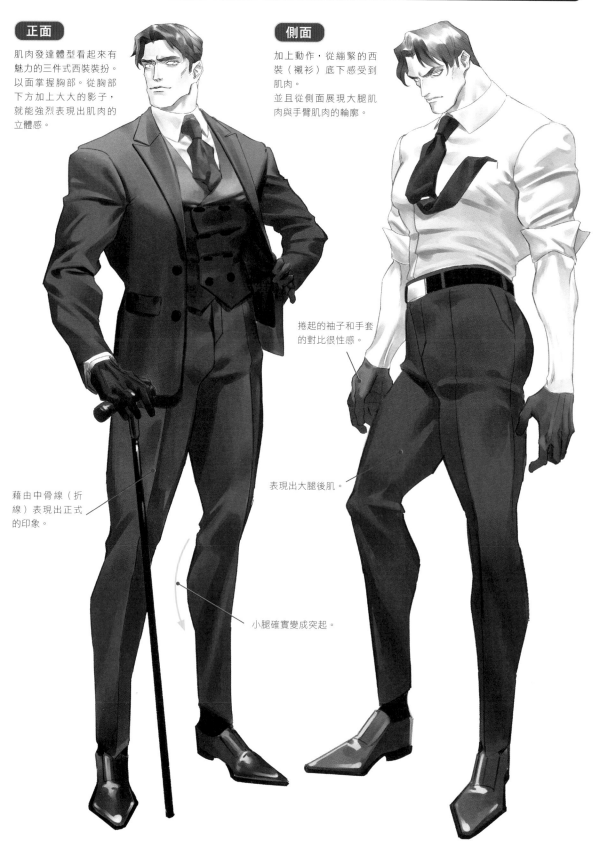

正面

肌肉發達體型看起來有
魅力的三件式西裝裝扮。
以面掌握胸部。從胸部
下方加上大大的影子，
就能強烈表現出肌肉的
立體感。

側面

加上動作，從繃緊的西
裝（襯衫）底下感受到
肌肉。
並且從側面展現大腿肌
肉與手臂肌肉的輪廓。

捲起的袖子和手套
的對比很性感。

藉由中骨線（折
線）表現出正式
的印象。

表現出大腿後肌。

小腿確實變成突起。

由插畫家提示要點

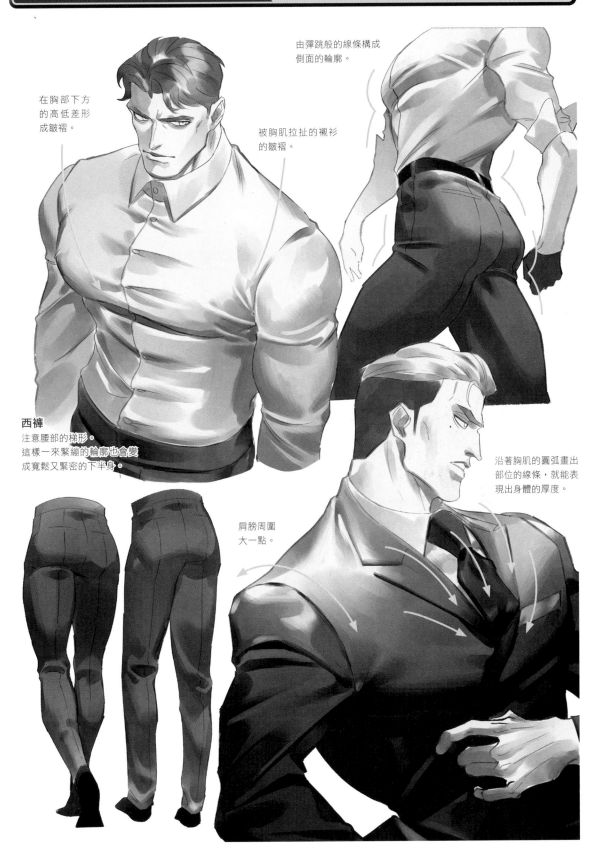

在胸部下方的高低差形成皺褶。

由彈跳般的線條構成側面的輪廓。

被胸肌拉扯的襯衫的皺褶。

西褲
注意腰部的梯形。
這樣一來緊繃的輪廓也會變成寬鬆又緊密的下半身。

沿著胸肌的圓弧畫出部位的線條，就能表現出身體的厚度。

肩膀周圍大一點。

全身

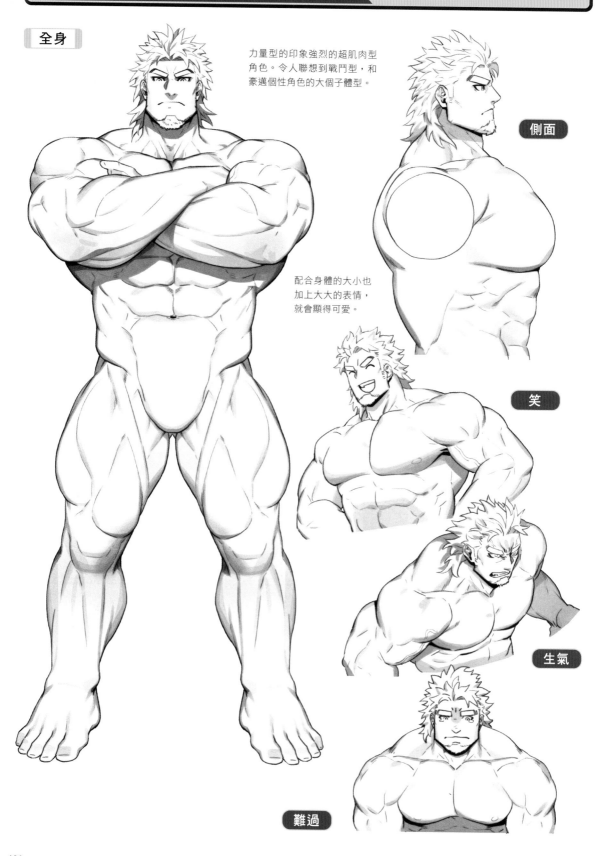

力量型的印象強烈的超肌肉型角色。令人聯想到戰鬥型，和豪邁個性角色的大個子體型。

側面

配合身體的大小也加上大大的表情，就會顯得可愛。

笑

生氣

難過

分別描繪臉部

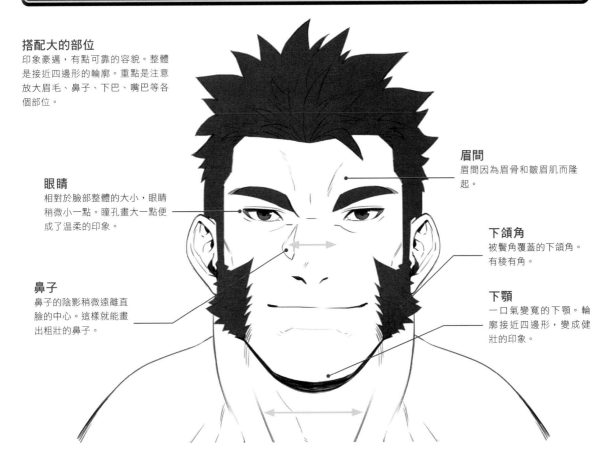

搭配大的部位
印象豪邁，有點可靠的容貌。整體是接近四邊形的輪廓。重點是注意放大眉毛、鼻子、下巴、嘴巴等各個部位。

眼睛
相對於臉部整體的大小，眼睛稍微小一點。瞳孔畫大一點便成了溫柔的印象。

鼻子
鼻子的陰影稍微遠離直臉的中心。這樣就能畫出粗壯的鼻子。

眉間
眉間因為眉骨和皺眉肌而隆起。

下頜角
被鬢角覆蓋的下頜角。有稜有角。

下顎
一口氣變寬的下顎。輪廓接近四邊形，變成健壯的印象。

臉部的變化

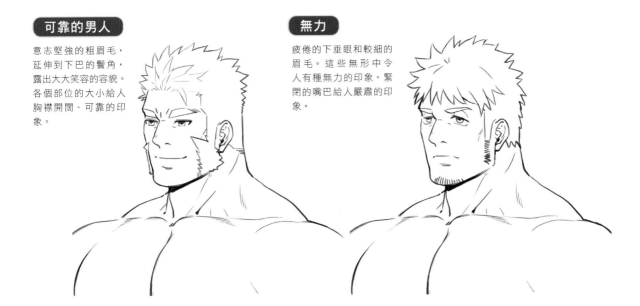

可靠的男人
意志堅強的粗眉毛，延伸到下巴的鬢角，露出大大笑容的容貌。各個部位的大小給人胸襟開闊、可靠的印象。

無力
疲倦的下垂眼和較細的眉毛。這些無形中令人有種無力的印象。緊閉的嘴巴給人嚴肅的印象。

穿上衣服（西裝）

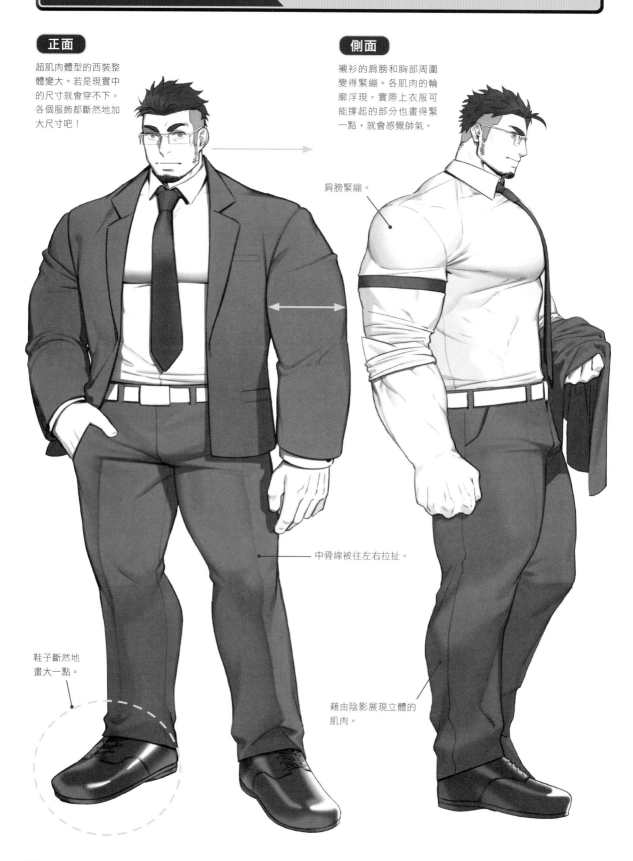

正面

超肌肉體型的西裝整體變大。若是現實中的尺寸就會穿不下。各個服飾都斷然地加大尺寸吧！

側面

襯衫的肩膀和胸部周圍變得緊繃。各肌肉的輪廓浮現。實際上衣服可能撐起的部分也畫得緊一點，就會感覺帥氣。

肩膀緊繃。

鞋子斷然地畫大一點。

中骨線被往左右拉扯。

藉由陰影展現立體的肌肉。

由插畫家提示要點

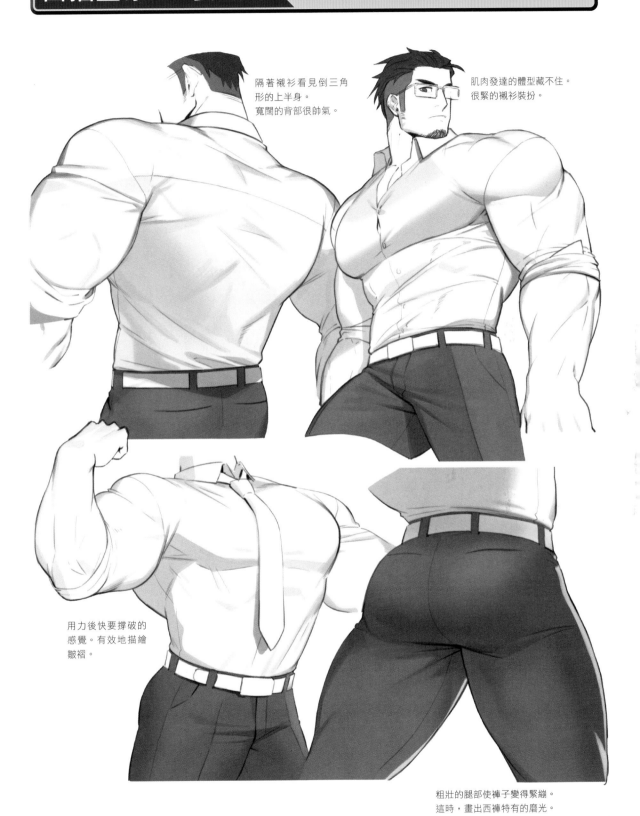

隔著襯衫看見倒三角形的上半身。寬闊的背部很帥氣。

肌肉發達的體型藏不住。很緊的襯衫裝扮。

用力後快要撐破的感覺。有效地描繪皺褶。

粗壯的腿部使褲子變得緊繃。這時，畫出西褲特有的磨光。

分別描繪角色／怪物體型

全身

漫畫式的獨特怪物體型。在此對於角色也追求強烈的個性。
這次刻意畫成令人感受到年齡的鬍鬚臉。和體型的反差,表現出老年的強悍角色。

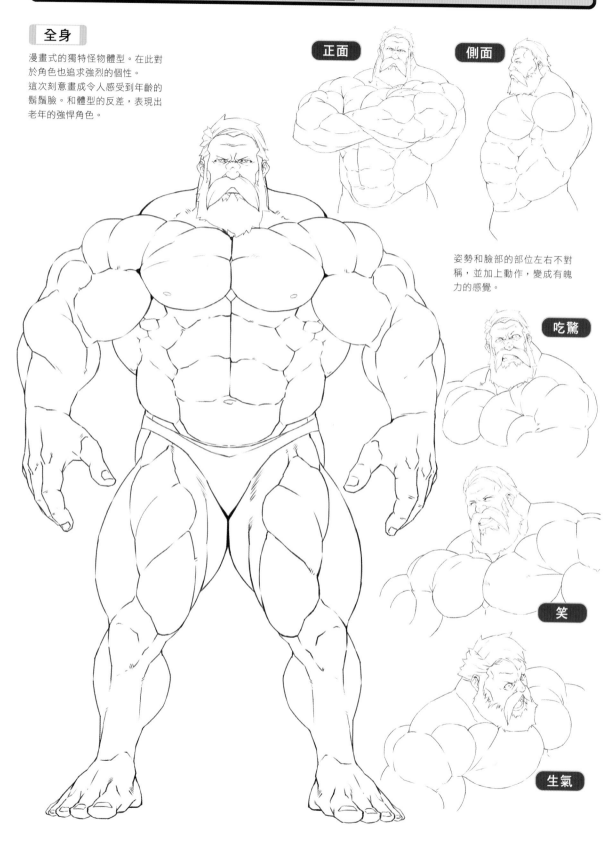

正面

側面

姿勢和臉部的部位左右不對稱,並加上動作,變成有魄力的感覺。

吃驚

笑

生氣

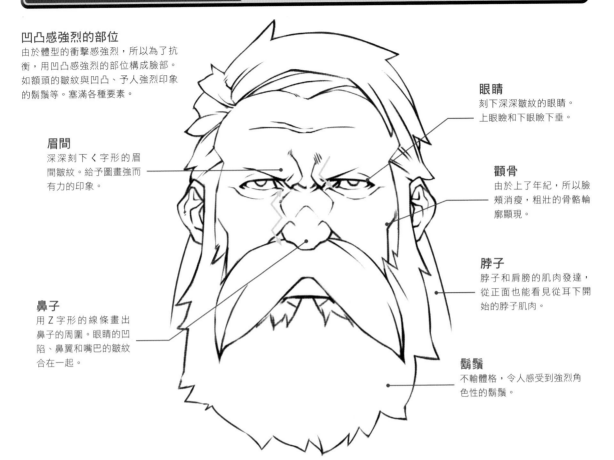

凹凸感強烈的部位
由於體型的衝擊感強烈,所以為了抗衡,用凹凸感強烈的部位構成臉部。如額頭的皺紋與凹凸、予人強烈印象的鬍鬚等。塞滿各種要素。

眉間
深深刻下く字形的眉間皺紋。給予圖畫強而有力的印象。

鼻子
用 Z 字形的線條畫出鼻子的周圍。眼睛的凹陷、鼻翼和嘴巴的皺紋合在一起。

眼睛
刻下深深皺紋的眼睛。上眼瞼和下眼瞼下垂。

顴骨
由於上了年紀,所以臉頰消瘦,粗壯的骨骼輪廓顯現。

脖子
脖子和肩膀的肌肉發達,從正面也能看見從耳下開始的脖子肌肉。

鬍鬚
不輸體格,令人感受到強烈角色性的鬍鬚。

臉部的變化

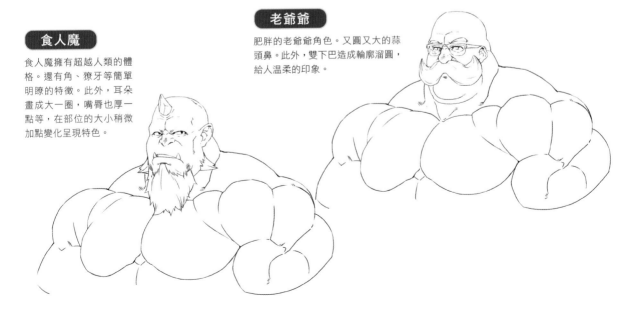

食人魔

食人魔擁有超越人類的體格。還有角、獠牙等簡單明瞭的特徵。此外,耳朵畫成大一圈,嘴唇也厚一點等,在部位的大小稍微加點變化呈現特色。

老爺爺
肥胖的老爺爺角色。又圓又大的蒜頭鼻。此外,雙下巴造成輪廓溜圓,給人溫柔的印象。

穿上衣服（西裝）

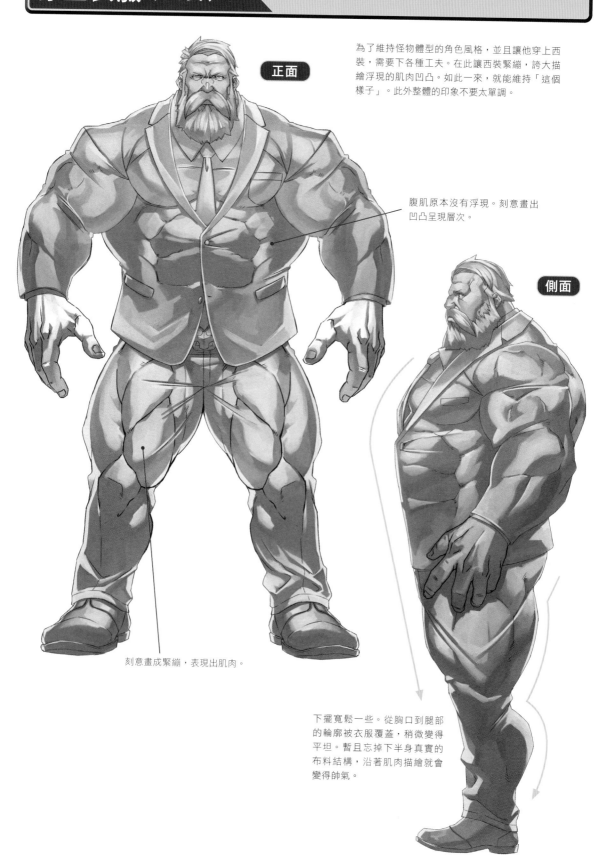

正面

為了維持怪物體型的角色風格，並且讓他穿上西裝，需要下各種工夫。在此讓西裝緊繃，誇大描繪浮現的肌肉凹凸。如此一來，就能維持「這個樣子」。此外整體的印象不要太單調。

腹肌原本沒有浮現。刻意畫出凹凸呈現層次。

側面

刻意畫成緊繃，表現出肌肉。

下擺寬鬆一些。從胸口到腿部的輪廓被衣服覆蓋，稍微變得平坦。暫且忘掉下半身真實的布料結構，沿著肌肉描繪就會變得帥氣。

由插畫家提示要點

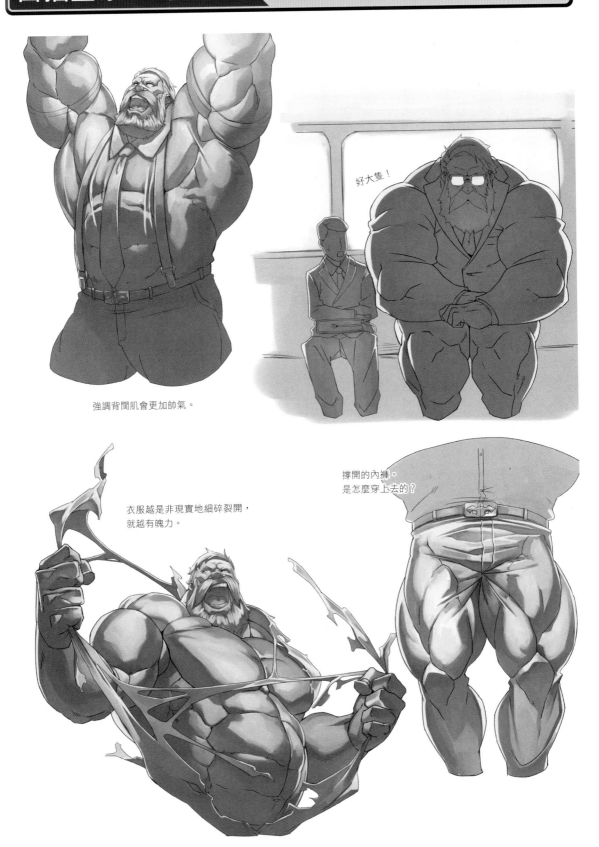

強調背闊肌會更加帥氣。

好大隻！

衣服越是非現實地細碎裂開，
就越有魄力。

撐開的內褲。
是怎麼穿上去的？

KiKi

自 2017 年起以自由插畫家的身分，主要展開製作手機遊戲和商品用插畫的活動。

TwitterID @udon_118
pixivURL https://www.pixiv.net/users/3299532

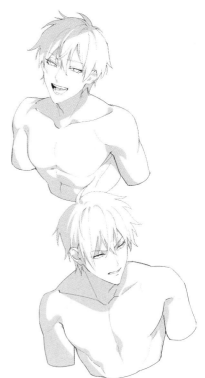

上野 綺士（Ueno Kishi）

插畫家兼漫畫家。喜歡西裝、大叔、肌肉和企鵝。企鵝擬人化漫畫《企鵝紳士》（KADOKAWA）發售中。此外，也從事角色設計和插畫的工作等。這次能畫許多肌肉，感到十分開心！

TwitterID @reisei_zero
HP https://nostar-nolife.tumblr.com

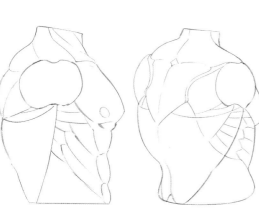
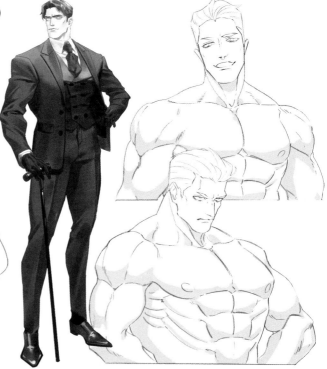

參考文獻
スカルプターのための美術解剖学 Anatomy For Sculptors日本語版：アルディス・ザリンス、サンディス・コンドラッツ 著/ボーンデジタル
ソッカの美術解剖学ノート：ソク ジョンヒョン 著/オーム社

GomTang

特別喜愛鬍鬚和肌肉的插畫家。
主要從事角色設計，近年也經手設計手機遊戲的角色。

TwitterID　@GomTang_P

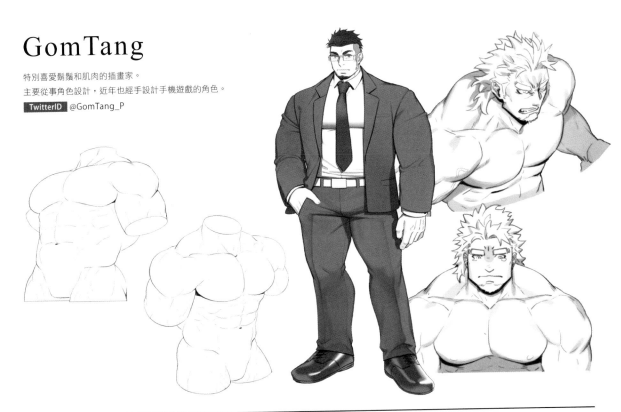

虎杖 鷲（Itadori Syu）

主要描繪肌肉這種熱血過頭的插畫。
本人完全沒有肌肉！請多指教囉！

TwitterID　@Itadori_syu
pixivURL　https://www.pixiv.net/users/4246970
HP　https://higumaita.jimdofree.com

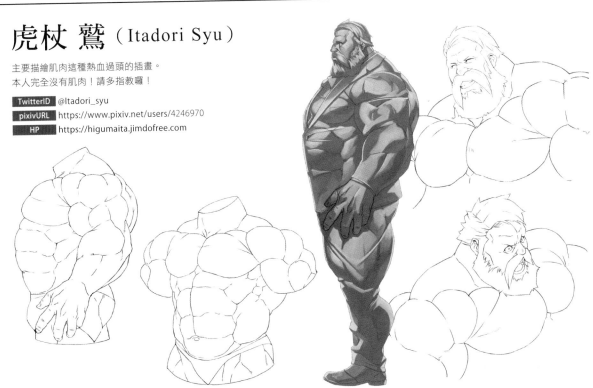

究極の筋肉ボディを描く（モルフォ人体デッサン ミニシリーズ）：ミシェル・ローリセラ 著/グラフィック社
すぐに役立つ！肌肉的畫法（一迅社ブックス）：関崎 淳 著/一迅社
構造と動きを学んで上達！肌肉的畫法 基本レッスン（超描けるシリーズ）：頼兼和男 著/玄光社
スケッチで学ぶ美術解剖学：加藤公太 著/玄光社

這樣畫太可惜！
齋藤直葵一筆強化你的圖稿

定價 450 元　18.2 x 25.7 cm　144 頁　彩色

超高人氣 YouTuber，頻道熱門的粉絲改圖精華集結講座！
讓齋藤直葵老師幫你進行弱點強化特訓！
從角色、表現手法、構圖三面向全方位提升你的畫功！
從別人的問題點上找到自己的共鳴
用你的風格，打造屬於你的最強美圖！

雖然知道畫不好，卻找不出原因嗎？
知道自己的畫有哪裡「不足」，卻又無法明確說出是「哪裡」，
本書是獻給所有想精進畫功的人的「成長禮物」，
如果你在摸索繪畫的路上也遇到同樣的問題，
那你一定要翻開來看看，
不僅僅只是吸收老師交給你的，也一併了解別的繪師的優點，
希望每個熱愛繪圖、想要開始繪圖的人，都能創造出屬於自己的風格！

盡情使壞的男人們

定價 380 元　18.2 x 25.7 cm　144 頁　彩色

智慧型還是武鬥派？
待有壓迫感的暴戾還是不寒而慄的恐懼？
散發震撼的氣場還是夾縫中求生存的卑微？
想讓作品更豐富，除了正義的一方之外，「邪惡的反派角色」也很重要～！

近年第一本針對「惡」這個元素打造的繪圖技巧教學書，從「惡」的特性、外貌、神情、身體特徵、服裝配件等全方位屬性來建構「惡人」的角色風貌。

明治・大正時代
西服 & 和服 繪畫技法

定價 400 元　18.2 x 23.4 cm　160 頁　彩色

洞鑒古今！深具魅力的明治・大正時代
經各領域專家監修，可作為歷史資料加以活用！
收錄當時的服飾解說、人物姿勢還有武器與動作！摩登女孩、摩登男孩、羽織袴、軍裝、蒸汽龐克……
14 位人氣繪師傾力教畫，讓您迅速掌握當時服飾與配件的細節。

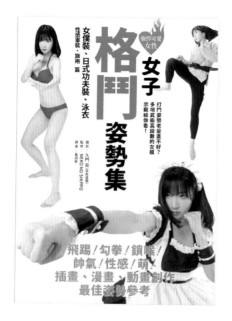

女子格鬥姿勢集

定價 420 元　18.2 x 25.7 cm　160 頁　彩色

精采的格鬥畫面令人血脈賁張，但自己作畫時
卻完全畫不出氣勢？
Cosplay 好好玩，等到要拍照時，卻不知道要
擺什麼姿勢才鏡？

手腳彎折角度、筋肉緊繃程度、衣服皺摺陰
影、標準動作擺拍……要注意的細節實在太多
了，往往感到心有餘而力不足……

別緊張，格鬥姿勢的救星今日上線！

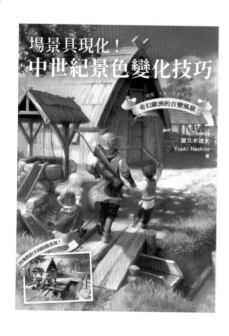

場景具現化！
中世紀景色變化技巧

定價 450 元　18.2 x 25.7 cm　176 頁　彩色

八種特色場景 x 多變天氣 x 陽光角度變化
本書帶領你注意到同一場景，在不同的情
況下，因爲時間、氣候、光線、取景角度
的多種變化，而呈現出不同的風貌時，該
如何準確地表現出特色且活用繪畫技術，
手把手教學下放出多種狀態圖片，進行更
爲細緻的對比，讓你一目了然！

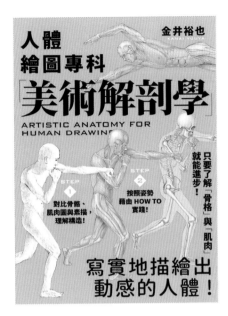

美術解剖學

定價 480 元　18.2 x 25.7 cm　128 頁　彩色

一切人體繪畫的基礎原理
連達文西都精通的解剖學
所有肌理紋路、骨骼走向靜態、動態
讓你的人物活靈活現！

【你可能感興趣】
★美術系、雕塑系、動畫系學生必看！讓你作品更精進的寶典！
★正在苦惱為什麼人物結構不對的人！
★卽將製作動畫，或進入動畫產業的人！

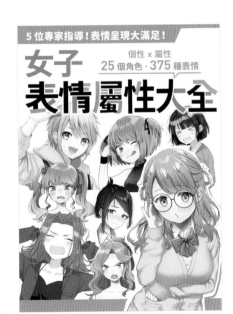

女子表情屬性大全

定價 360 元　18.2 x 25.7 cm　112 頁　彩色

你有辦法掌握女孩子細微的表情變化嗎？
五位專家指導！
個性 x 屬性　探索千變萬化的女子表情！

要畫出各式各樣的女孩子，首先要知道如
何以五官及細微表情，
依照個性搭配屬性，畫出各種可可愛愛的
女孩子吧！

TITLE

超硬派！猛男筋肉美學

STAFF

出版	瑞昇文化事業股份有限公司
作者	虎杖鶯、上野綺士、KiKi、GomTang
譯者	蘇聖翔

創辦人 / 董事長	駱東墻
CEO / 行銷	陳冠偉
總編輯	郭湘齡
責任編輯	張聿雯
文字編輯	徐承義
美術編輯	謝彥如
國際版權	駱念德　張聿雯

排版	曾兆珩
製版	印研科技有限公司
印刷	龍岡數位文化股份有限公司

法律顧問	立勤國際法律事務所　黃沛聲律師
戶名	瑞昇文化事業股份有限公司
劃撥帳號	19598343
地址	新北市中和區景平路464巷2弄1-4號
電話	(02)2945-3191
傳真	(02)2945-3190
網址	www.rising-books.com.tw
Mail	deepblue@rising-books.com.tw

初版日期	2023年6月
定價	400元

國家圖書館出版品預行編目資料

超硬派!猛男筋肉美學/虎杖鶯, 上野綺
士、KiKi、GomTang作；蘇聖翔譯. -- 初
版. -- 新北市：瑞昇文化事業股份有限
公司, 2023.06
144面；18.2X25.7公分
ISBN 978-986-401-635-8(平裝)
1.CST: 插畫 2.CST: 繪畫技法

947.45　　　　　　　112006672